Ulrich Spiegelberg

# HIRSCHHORN
## und seine Kirchen

Deutscher Kunstverlag Berlin München

# ERSHEIMER KAPELLE
## EHEMALIGE PFARRKIRCHE
## ST. NAZARIUS UND CELSUS

## Geschichtliches

Das Dorf Ersheim als ältester Hirschhorner Stadtteil wird 773 erstmals urkundlich erwähnt in einer Schenkung an das Kloster Lorsch. Das Reichskloster betrieb wohl von hier aus Landausbau und versuchte, die Mark Heppenheim mit ihren Rechten, die es innehatte, auch auf das Gebiet um Ersheim auszudehnen. Es kam zum Konflikt mit dem Bistum Worms, welches ebenfalls alle hoheitlichen Rechte im sogenannten Lobdengau bis hin zur Itter beanspruchte. Ein Schiedsspruch Kaiser Heinrichs II. legte 1012 die Markgrenzen im Wormser Sinne fest, Lorsch konnte allerdings auch seine Position hier am Neckar behaupten. Der Umfang der im Wormser Synodale 1496 genannten Pfarrei Ersheim mit Hirschhorn, Hainbrunn, Igelsbach, Neckarhausen markiert dieses.

Mit der Stadtgründung Hirschhorns 1391 durch die Herren von Hirschhorn wurde im 15. Jahrhundert das Dorf Ersheim rasch aufgegeben. Seine Einwohner zogen in die vorteilhaftere Stadt, die Kirche blieb jedoch weiterhin Hirschhorner Pfarrkirche. Die 1270 erstmals erwähnten Herren von Hirschhorn erwiesen sich hier als Stifter und Bauherren und erhoben Ersheim im 14. Jahrhundert zur Präsenz, indem sie fünf Pfarreien, deren Rechte sie erworben hatten (Mückenloch, Bammental-Reilsheim, Schatthausen, Hoffenheim und Eschelbach), inkorporieren ließen und deren Einkünfte einer jeweiligen Altarpfründe zuordneten. Aus den Einkünften der Pfarrei und der Präsenz erhielten der Ersheimer Pfarrer sowie die fünf Altaristen ihr Gehalt, zusätzlich wurden davon auch noch die in den inkorporierten Pfarreien wirkenden Vikare bezahlt.

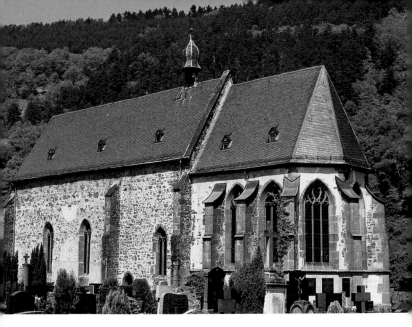

*Ersheimer Kapelle, Ansicht von Südosten*

Neben der Seelsorge war wichtigste Aufgabe der Ersheimer Geistlichen, zahlreiche Seelenmessen zu lesen, wie z. B. Jahresgedächtnisse verstorbener Hirschhorner Ritter, anderer Adeliger, Hirschhorner Bürger sowie auch der hier wirkenden Pfarrer und Altaristen. Mit solchen Seelenmessen waren Stiftungen verbunden. Dies entsprach der Denkweise des mittelalterlichen Menschen, der durch Stiftungen an die Kirche und die damit verbundene geistliche Fürbitte sich um sein Seelenheil bemühte. Beim Gedenken an einen wichtigen Stifter folgte einer Seelenvesper in der Nacht vor dem Todestag eine Vigil am Morgen, dann eine Seelenmesse auf dem Hochaltar, Gebete für den Verstorbenen, zuletzt eine Prozession um die Kirche oder zum Beinhaus mit Weihrauch und Aussprengen von Weihwasser. Meist wurden auch im Anschluss an den Gottesdienst Almosen an die Armen verteilt. Nach dem Ersheimer Seelbuch des 15. Jahrhunderts waren circa hundert Seelenmessen für Adelige, Geistliche und Bürger zu halten. Wer von den Geistlichen wirklich beim Gottesdienst anwesend (lat. *praesens* – daher der Begriff »Präsenz«)

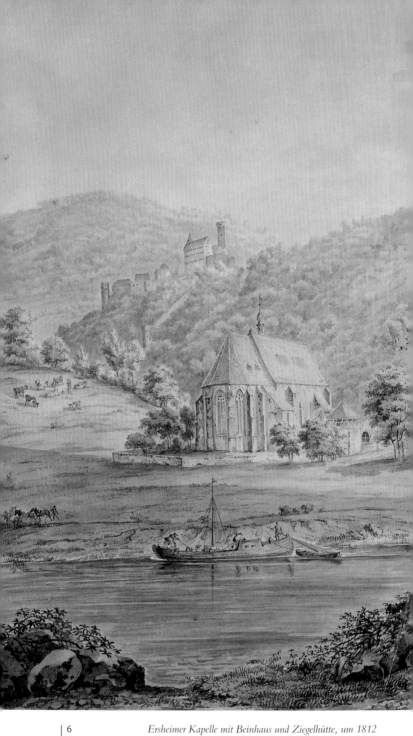

*Ersheimer Kapelle mit Beinhaus und Ziegelhütte, um 1812*

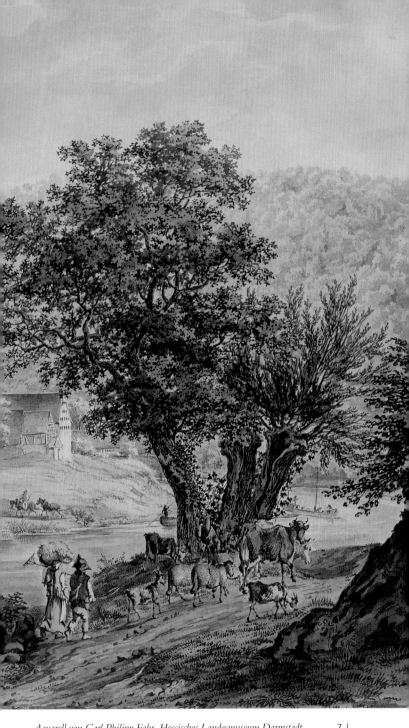

*Aquarell von Carl Philipp Fohr, Hessisches Landesmuseum Darmstadt*

war, bezog die Gebühren. Ausdruck mittelalterlicher Religiosität war auch die Stiftung einer Bruderschaft »*unser lieben frawen und des heyligen ritters sebastian*« 1463, der ein vierzigtägiger Ablass vom Wormser Bischof gewährt wurde.

Der mittelalterliche Kirchenkomplex war sicher recht eindrucksvoll. Neben der Kirche bestand er aus dem Pfarrhaus (auf dem Areal des heutigen Parkplatzes), den fünf Altaristenhäusern, dem Messnerhaus sowie einer Klause (für eine Klausnerin) und dem Beinhaus mit einer Michaelskapelle, das sich im Eingangsbereich zum Friedhof befand.

1528 beriefen die Hirschhorner Ritter erste protestantische Prediger. Wenig später wurde die Kirche protestantische Stadtkirche, und die verbliebenen katholischen Geistlichen wurden angewiesen, »*ihr Ampt*« in der Klosterkirche zu halten. Im weiteren Verlauf verlor die Ersheimer Kirche ihre Funktion als Stadt- und Pfarrkirche an die Klosterkirche, was 1636 durch die Übertragung der Präsenz Ersheim an das Karmeliterkloster Hirschhorn endgültig wurde. Verblieben ist ihr die Rolle als Friedhofskirche. Mitte des 16. Jahrhunderts begann auch der Verfall von Pfarrhaus und Altaristenhäusern, die aufgegeben wurden. Auf dem Areal der St. Antoniuspfründte wurde eine der Präsenz zugehörige Ziegelhütte errichtet.

1678 wurde erstmals die feierliche Prozession nach Ersheim eingeführt. Die Figuren der Heiligen Nazarius und Celsus wurden dabei aus der Marktkirche in die Ersheimer Kirche getragen, wobei beim Verlassen der Marktkirche das »*veni creator spiritus*« angestimmt wurde. In der Folge entwickelten sich solche Prozessionen am Ostermontag, Pfingstmontag, beim Flurumgang in der Bittwoche, auf Sonntag nach Nazarius und Celsus (28. Juli) und auf Allerseelen. Die Zeremonie erhielt seinen eigenen Charakter dadurch, dass die ganze Prozession mit der Fähre übergesetzt werden musste, wobei auf der Rückfahrt »*Wenn mein Schifflein sich will wenden*« gespielt wurde. Nachdem 1938 die Nationalsozialisten kirchliche Prozessionen verboten hatten, war die erste Prozession, die am 29. Juli 1945 nach Ersheim führte, ein Signal für viele Hirschhorner. Wenngleich die Prozessionen heute nicht mehr stattfinden, so ist doch der feierliche Gottesdienst an diesen Tagen in der Ersheimer Kirche geblieben.

*Ersheimer Kapelle, Westgiebel*

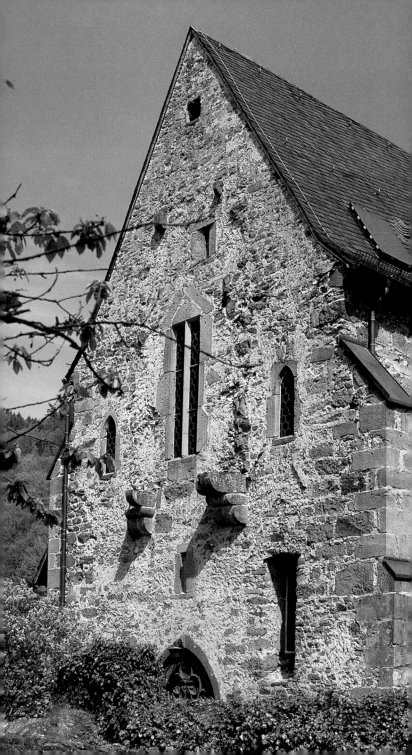

# Baugeschichte

**M**angels archäologischer Erschließung lassen sich mögliche Vorgängerbauten der gotischen Kirche nur erahnen. Das Nazarius-Patronizium – auch im Lorscher Raum selten – könnte auf eine Kirche, wohl eine bescheidene Holzkirche, noch im 8. oder 9. Jahrhundert hinweisen, auch auf die Bedeutung, die man damals dem Landausbau von Ersheim aus beimaß. Eine Kirche in romanischer Zeit ist anzunehmen, vermutlich eine Kirche mit Chorturm, wie er sich bei den meisten frühen Kirchen in der Umgebung findet. Urkundlich wird die Ersheimer Kirche erst 1345 erwähnt. Im selben Jahr erhielt Engelhard I. von Hirschhorn einen vierzigtägigen Ablass von Papst Clemes VI. für die Ersheimer Kirche. Engelhard I. war Stifter und Bauherr der gotischen Kirche, in der bereits einige seiner Vorfahren ihre letzte Ruhestätte gefunden hatten und die Grabeskirche der Familie werden sollte. 1355 erhielt er vom Wormser Bischof die Erlaubnis, die Kirche, wenn nötig, einzureißen und sie vergrößert und besser ausgestattet wiederaufzubauen. Als Engelhard 1361 starb, war der Neubau noch nicht abgeschlossen. 1377 erklärte sein Sohn Hans (IV.), er habe von seinem Vater für die Kirche bestimmte Güter und Kleinodien nach dessen Wunsch verkauft und davon auch die Kirche zu Ersheim gebaut.

Das Datum 1464 an einer Tür im Westgiebel weist auf Um- oder Erweiterungsbaumaßnahmen im Längsschiff hin. Letzte größere Baumaßnahme war die Errichtung des Chores durch die Brüder Engelhard III., Georg und Philipp II. von Hirschhorn 1517. Möglicherweise wurde auch erst mit dem Chor der Westgiebel mit seinem vorkragenden polygonalen Glockenturm errichtet; die Fassade weist zahlreiche Steine in Zweitverwendung auf. 1669 erhielt die Langhausnordseite einen Emporeneingang von außen.

Bereits ab Mitte des 16. Jahrhunderts gerieten Altaristenhäuser und Pfarrhaus in Verfall, die Kirche wurde immer baufälliger. Im Rahmen von Wiederherstellungsmaßnahmen wurde der Glockenturm am Westgiebel 1711 abgebrochen, das Langhaus erhielt einen neuen Dachstuhl mit seinem charakteristischen

*Ersheimer Kapelle, Innenansicht nach Osten*

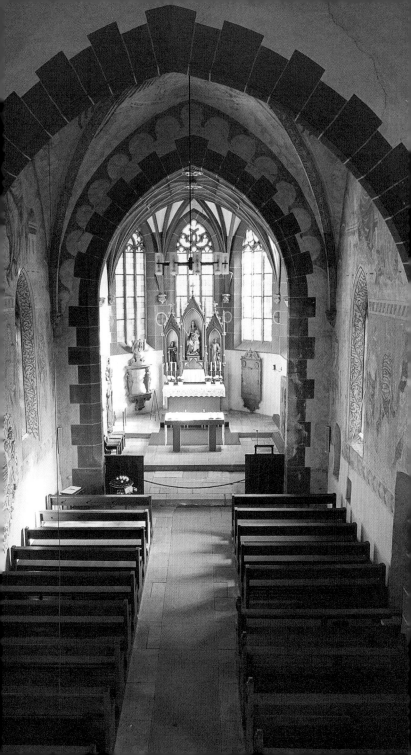

kleinen Dachreiter. Proteste der Hirschhorner Bürgerschaft verhinderten einen 1818 ausgeschriebenen Abbruch der Kirche. 1826/27 wurde das alte Beinhaus abgebrochen. 1873 erfolgte eine größere Renovation mit bescheidener neugotischer Ausstattung, bis es nach Übernahme der Kirche durch die Diözese Mainz (1956) in den folgenden Jahren (1958, 1963–67) zu einer durchgreifenden Instandsetzung kam. Eine neue Empore wurde eingebaut, gleichzeitig die beiden Seitenaltäre und die Kanzel entfernt, deren Wangen als Chorschranke Wiederverwendung fanden. Letzte Maßnahme war die Renovation des alten gotischen Dachstuhles über dem Chor 2004/05.

## Beschreibung

Die Kirche betritt man durch ein spätgotisches Portal, dessen Tympanon einen großen Vierpass mit Lilienenden und eingestellten Dreipässen aufweist. Darüber erkennt man die wuchtigen Kragsteine, die einst den Glockenturm trugen, sowie dessen Abbruchkanten. Ein Türsturz am Giebel, Zugang zum Turm, ist mit 1464 datiert. Im Kircheninneren findet sich links neben dem Portal eine ehemalige Gewölbekonsole in Zweitverwendung in Form eines ausdrucksstarken Steinkopfes (14. oder 15. Jahrhundert), nach örtlicher Überlieferung ein Baumeister der Kirche. Daneben steht der Grabstein des letzten evangelischen Pfarrers von Unterschönmattenwag, Johann Sebastian Noccer († 1635), der hier in Hirschhorn ein Opfer der großen Pestepidemie wurde. Auf der anderen Seite befindet sich am Treppenaufgang zur Empore das Grab-

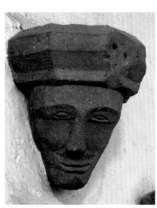

*Ersheimer Kapelle, Baumeisterporträt als Konsole, 14./15. Jahrhundert*

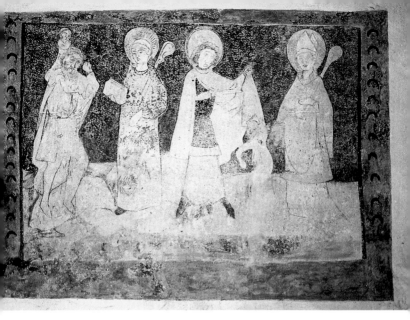

*St. Christophorus, hl. Abt, St. Martin und hl. Bischof,*
*Fresko des 15. Jahrhunderts an der Südwand der Ersheimer Kapelle*

kreuz des letzten Karmeliterpriors Franz Jacob Sales († 1808).
Er war nach Aufhebung des Klosters Hirschhorns erster welt-
licher Stadtpfarrer. Die beiden barocken Bilder mit Darstellung
der Kreuzigung und dem hl. Josef mit dem Jesuskind – Maria ist
durch die Lilie symbolisch mitgezeichnet – stammen aus dem
Karmeliterkloster. Zusätzlichen Schmuck erhält das Schiff durch
zwei Sammelfreskos mit beliebten Heiligen: an der Südwand
St. Georg, Stefan, Johannes d. Täufer, Achatius und die 10 000
Märtyrer, an der Nordwand St. Christophorus, Martin, hl. Abt und
Bischof sowie ein kleines Fresko des auferstandenen Christus
über einer Wandnische, die einst ein Hl. Grab enthalten haben
könnte. Ein Kruzifix an der Seitenwand zeigt eine selten zu
sehende Christusdarstellung als älterer bärtiger Mann. Der spät-
gotische Korpus aus dem Karmeliterkloster wurde dabei auf ein
Missionskreuz des 19. Jh. montiert.

Ältester Teil ist das Mittelschiff mit seinen prächtigen Fresken
(Mitte 14. Jahrhundert). Im Gewölbe die Evangelistensymbole,
in den Schildbogenfeldern in Paaren drei Propheten sowie König
David. Darunter folgen je sechs Apostel – an der Nordwand Pau-

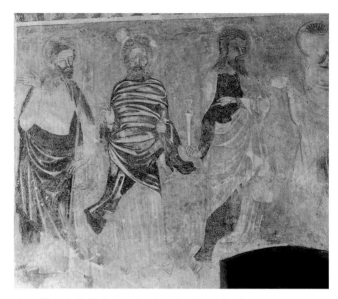

*Apostelfresko in der Ersheimer Kapelle, Mitte 14. Jahrhundert*

lus, Petrus, Johannes, Bartholomäus, Philippus (oder Andreas), Jakobus maior (?), an der Südwand Judas Thaddäus, Simon Zelotes, Mathias, die weiteren – Jakobus minor, Matthäus, Thomas – nicht sicher identifizierbar. Im Mittelschiff standen einst die Seitenaltäre, rechts der Apostelaltar und der St. Johannesaltar (Johannes Bapt.), der linke Seitenaltar war der St. Elisabethenpfründte, der Antoniuspfründte und der Liebfrauenpfründte zugeordnet. An der nördlichen Seitenwand wurde später noch das Stuckepitaph des Hirschhorn-Zwingenberg'schen Kellers Philipp Heimreich († 1622) errichtet. Mit der Wahl einer Grille (Heimchen) hat er sich für ein redendes Wappen entschieden.

Abschluss der Kirche bildet der prächtige 1517 erbaute Chor. Die Fenster zeigen reiches Maßwerk. Ein üppiges Netzgewölbe breitet sich über den Chor aus, das auf figürlichen und ornamentalen Konsolen ruht. Neben einem Engel, der eine Inschrift mit dem Erbauungsjahr trägt, findet sich Petrus (Patron des Bistums Worms, zu dem Hirschhorn-Ersheim gehörte) sowie eine Darstel-

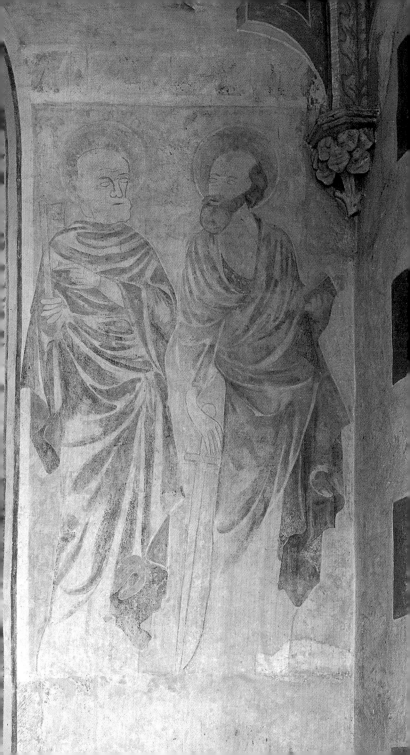

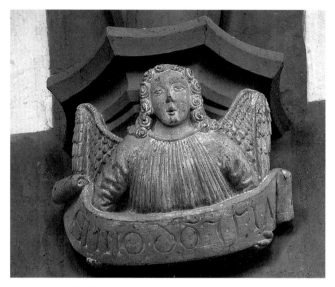

*Ersheimer Kapelle, Konsolfigur, Engel mit Spruchband*

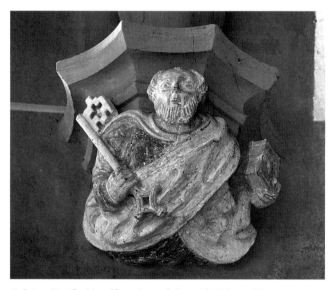

*Ersheimer Kapelle, Konsolfigur, Petrus als Patron des Wormser Bistums*

*Ersheimer Kapelle, Blick in den Chor von 1517*

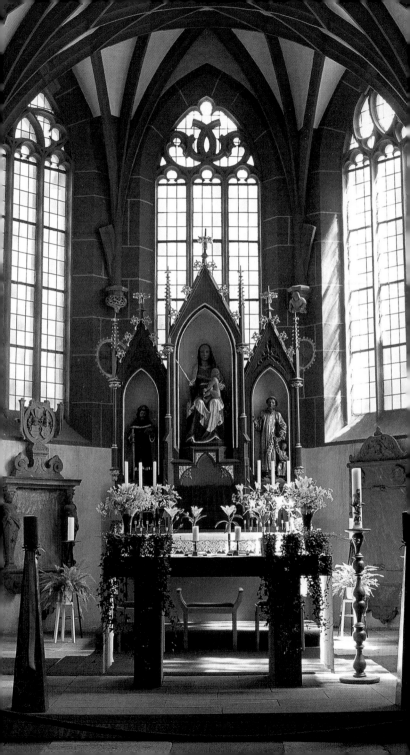

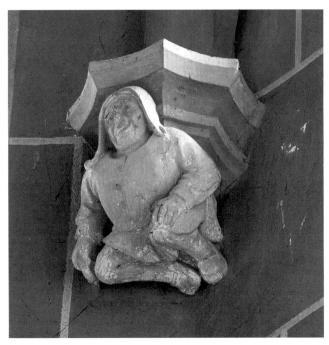

*Ersheimer Kapelle, Konsolfigur, Baumeister Lorenz Lechler*

lung des Baumeisters, vermutlich Lorenz Lechler aus Heidelberg. Er lächelt den Betrachter an (in Anspielung auf den Eigennamen »Lechler«), zumindest versucht er dies, was aber durch seine (realistisch dargestellte) halbseitige Lähmung der Gesichtsnerven grotesk wirkt. Entsprechende Krankheitszeichen finden sich auch auf seinem Baumeisterporträt in St. Dionysius/Esslingen. Einige Gewölberippen sind nur angedeutet, um die Harmonie der geometrischen Konstruktion anzuzeigen, aber nicht ausgeführt, da sie sonst den Blick auf die Fenster stören würden. Die Schlusssteine des Deckengewölbes präsentieren die Allianzwappen der Stifter (Hirschhorn-Venningen, Hirschhorn-Bock von Gerstheim, Hirschhorn-Fuchs zu Bimbach). Die Fenster waren einst mit qualitätvollen Glasfenstern geschmückt (Hans Konber-

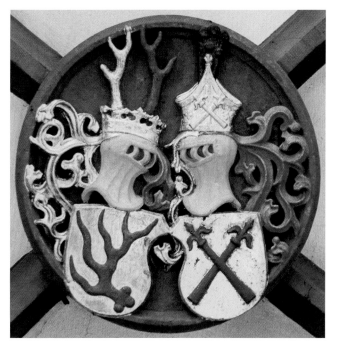

*Ersheimer Kapelle, Gewölbeschlussstein mit Allianzwappen
Hirschhorn-Venningen*

ger, Heidelberg). 1790 und 1816 wurden die erhaltenen Schei-
ben herausgenommen, nach auswärts verkauft bzw. zur Groß-
herzoglichen Sammlung geschickt. Ersheimer Scheiben finden
sich heute im Hessischen Landesmuseum Darmstadt, der Mün-
chener Residenz sowie in Schloss Büdingen.

Der spätgotische Altarschrein der Ersheimer Kirche wurde als
Altar der Klosterkirche verwendet. Der neugotische Schrein von
1873 birgt die Figur der thronenden Muttergottes (2. Viertel
15. Jahrhundert), St. Jakobus (um 1500) mit Wanderstab, an der
Seite die Reisetasche und die charakteristische Pilgermuschel
am Hut, sowie die Lorscher Heiligen St. Nazarius und Celsus
(um 1500), Letzterer als Knabe mit Buch und Schreibzeug ge-
schnitzt – die Schutzheiligen der Kirche.

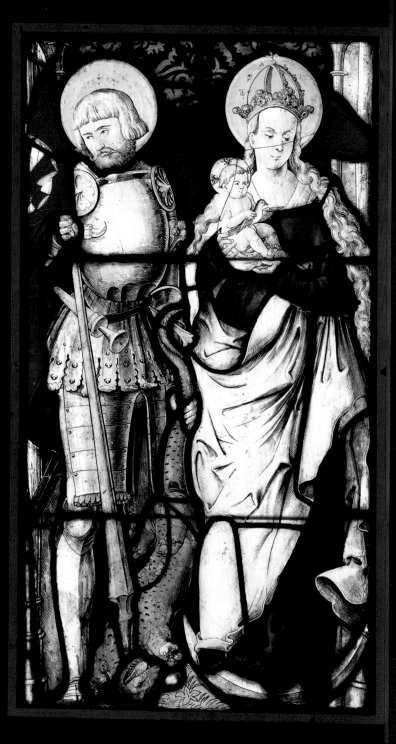

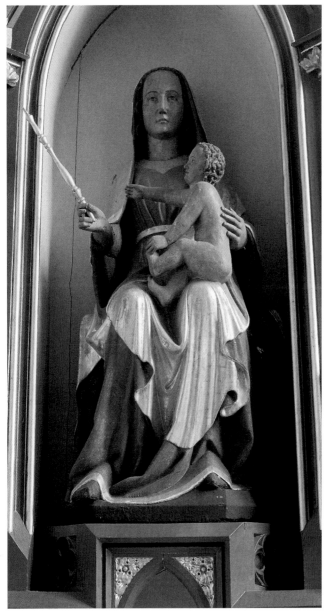

*Ersheimer Kapelle, Muttergottes, 2. Viertel 15. Jahrhundert*

*St. Georg und Maria, Chorfenster aus der Ersheimer Kapelle,*
*heute Hessisches Landesmuseum Darmstadt*

*Ersheimer Kapelle, Jakobus maior aus dem Altarschrein, um 1500*

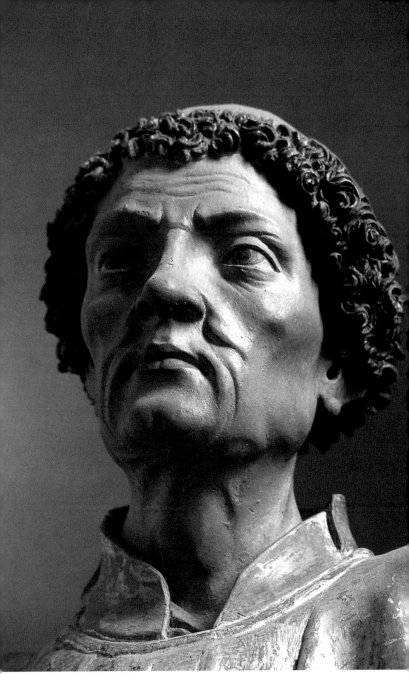

*Ersheimer Kapelle, St. Nazarius, um 1500*

Eine weitere Figur aus Ersheim, die des hl. Sebastian (um 1460/70), steht (inzwischen als Kopie) im katholischen Pfarrhaus. Anders als üblich wird hier der Heilige nach einem Stich des Meisters E. S. als Ritter in vornehmen Gewand der Zeit gezeigt. In späterer Zeit wurde er irrtümlich als hl. Wendelin (als Nothelfer und Patron der Hirten und Herden) verehrt, dem seit 1744 nachweisbar ein besonderes Fest mit feierlichem Hochamt gewidmet war und noch Anfang des 20. Jahrhunderts gefeiert wurde.

Im Kircheninneren und außen finden sich zahlreiche Grabmäler der Hirschhorner Ritter, von Pfarrern und Altaristen und Hirschhorner Bürgern (14.–17. Jahrhundert). Im Chor steht das Epitaph des Engelhard I. von Hirschhorn († 1361), das ihn in Lebensgröße und voller Rüstung porträtiert. Es trägt neben dem Hirschhorner Wappen das Lißberger seiner Mutter. Engelhard ist in erster Linie der Aufstieg und der Reichtum seines Geschlechtes im 14. Jahrhundert zu verdanken. Er hatte wichtige Ämter vor allem beim Pfälzer Kurfürst inne, war Geldgeber des Mainzer und Pfälzer Kurfürsten, zuletzt auch des Kaisers, was ihm reiche Pfandschaften einbrachte, deren Einnahmen ihm während der Pfandschaft zustanden. Unglücklicher agierte sein gleichnamiger Sohn, der in Fehden verwickelt wurde und schließlich als Landfriedensbrecher in die Reichsacht geriet. Seine tüchtige Frau Margarethe von Erbach († 1383) – es ist das nächst folgende Epitaph – konnte in dieser Zeit die wichtigsten Teile des Besitzes erhalten und so den Wiederaufstieg des Geschlechtes unter ihren Söhnen – den Hirschhorner Stadtgründern – ermöglichen. Auf der gegenüberliegenden Seite finden sich die Grabsteine des Konrad von Hirschhorn († 1358), einem als Kind verstorbenen

*Ersheimer Kapelle, Hl. Sebastian, um 1460/70*

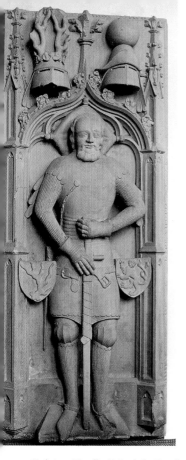
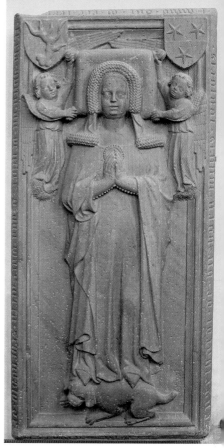

*Ersheimer Kapelle, Epitaph des Engelhard I. von Hirschhorn († 1361)*
*und der Margarethe von Erbach († 1383)*

Sohn Engelhards II. und der Margarethe von Erbach, die Grab-
platte seines Bruders Albrecht († 1400), dessen Sohn Hans
(† 1405, Wappen Hirschhorn, Frankenstein), die Grabplatte der
Demut Kämmerer von Worms († 1425, Frau des Stadtgründers
Eberhard v. H.) sowie deren Sohn Eberhard III. († 1427). Außen
an der Kirche fallen der Grabstein des Kanonikers Gotzo von
Beckingen auf († 1360, Wappen drei Ringe), daneben das Epitaph
der Aborg Runst († 1417), die neben ihrem Bruder, dem Altaris-
ten Heylmann Runst, über dem Familienwappen dargestellt ist.
An der Westwand der Sakristei steht das Grabmal des Pfarrers

*Ersheimer Kapelle, Spätgotischer Ölberg, um 1520*

Jacobus Eselknecht aus Hirschhorn († 1482), an deren Nordwand die Grabplatte des Altaristen Konrad von Bunach († 1454) mit der Zweitinschrift des Friedrich Seitz aus Buchen († 1544) sowie die Grabplatte des Petrus Karg aus Waibstadt († 1544), beide waren die letzten katholischen Altaristen der Präsenz.

Außen an der Kirche unter dem Emporenaufgang ist der spätgotische Ölberg (um 1520) sehenswert. Ursprünglich am Treppenaufgang zur Klosterkirche, der Klosterstaffel, aufgestellt, wurde er wohl 1669 nach Ersheim versetzt. Die Figuren sind nach ihrer Bedeutung unterschiedlich groß ausgeführt: am größten Christus, bittend, der Kelch möge an ihm vorübergehen, dann die drei schlafenden Jünger Petrus, Johannes und Jakobus. Im Hintergrund führt bereits Judas, den Beutel mit den 30 Silberlingen in der Hand, die Schar der Häscher heran. Vor der Kirche sind noch vier Bildstöcke (1513) von vermutlich ehemals sieben aufgestellt. Sie standen einst auf dem Weg von der Fähre bis zur Ersheimer Kirche.

*Ersheimer Kapelle, Totenleuchte,
Detail mit Christus am Kreuz*

Man sollte Ersheim nicht verlassen, ohne die gotische Toten-
leuchte zu betrachten. Sie wurde wohl 1412 vom Mainzer Dom-
herren Konrad von Hirschhorn, ebenfalls einem Sohn Margare-
thes von Erbach und Engelhards II., gestiftet, deren ewiges Licht
den Lebenden zur Mahnung, den armen Seelen zum Troste
leuchten soll. Das ständig brennende Licht wird heute turnusmä-
ßig von Familien aus der katholischen Kirchengemeinde betreut.

Beim Herannahen der Prozession läutete einst das Glöck-
chen. 1949 wurde eine neue kleine Glocke auf den Dachreiter
aufgezogen, da die ursprüngliche, 1775 gegossene, 1942 einge-
schmolzen wurde. Das Glöckchen läutet heute noch tagsüber
mittags und abends den Angelus und dann, wenn die Hirsch-
horner einen Toten auf dem Friedhof zur letzten Ruhe betten.

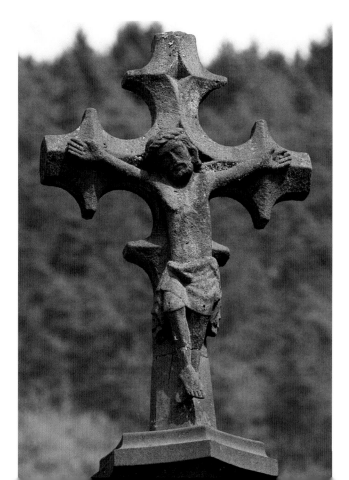

Mit ihr verbindet sich auch eine Anekdote: Als der spätere Bundespräsident Heuss in den 1920er Jahren in der Kirche zeichnete und versehentlich eingeschlossen wurde, läutete er sich mit dem damals bis zum Fußboden der Kirche herabhängenden Glockenseil in die Freiheit.

Neben der Kirche fällt eine (sich leider wenig harmonisch einfügende) Leiter ins Auge. Die Ersheimer Kirche beherbergt die größte Fortpflanzungskolonie Hessens der größten unserer heimischen 23 Fledermausarten, dem sogenannten Großen Mausohr. Ungefähr 1000 Weibchen ziehen hier über Sommer ihre Jungtiere auf. Dies erforderte auch eine aufwendige Sanierung des durch den Fledermauskot stark beschädigten gotischen Dachstuhls, damit die Fledermäuse ihre Wochenstube behalten konnten. Der Einstieg erleichtert die wissenschaftliche und naturschützerische Betreuung der Fledermauskolonie.

Durch den nach 1945 entstandenen modernen Stadtteil hat die Ersheimer Kapelle ihre idyllische Abgeschiedenheit inmitten von Feldern, Obstgärten und Wiesen an der großen Neckarschleife eingebüßt. Doch nach dem Durchschreiten des eisernen Friedhofstors kann man immer noch die diesem Ort so eigene Stimmung verspüren und den Atem der Jahrhunderte, die das Kirchlein überdauert hat.

*Ersheimer Kapelle, Totenleuchte auf dem Friedhof*

# MARIAE VERKÜNDIGUNG
## EHEMALIGE KLOSTERKIRCHE
## UND KARMELITERKLOSTER

### Geschichtliches

Nach der Klosterchronik wurde um 1400 mit dem Bau von Kloster und Kirche begonnen. Am 6. Juli 1405 hatte Papst Innozenz VII. auf Bitten des Wormser Bischofs und des Karmeliterprovinzials eine Konventneugründung für zehn bis zwölf Mönche gestattet und den Besuchern des Hirschhorner Klosters an Mariae Himmelfahrt (15. August), die zum Unterhalt des Klosters spenden, einen Ablass von drei Jahren und ebenso vielen Quadragenen (Zeitraum von vierzig Fastentagen) gewährt. 1409 wurde den Besuchern und Unterstützern des Klosters an bestimmten Festtagen ein weiterer Ablass von hundert Tagen zugestanden. Die durch den Ablass erzielten Geldeinnahmen waren im Spätmittelalter ein beliebtes Mittel, um einen Kirchenbau zu finanzieren. Berühmtestes Beispiel war hierfür der Ablass zum Bau des Petersdomes in Rom, der bekanntlich ein Auslöser der Reformation wurde. Am 30. Mai 1406 übergaben die Ritter Hans V. von Hirschhorn, seine Frau Iland, Wild- und Rheingräfin von Dhaun, seine Brüder Eberhard und Konrad von Hirschhorn, Domherr zu Mainz und Speyer, sowie ihr Neffe Edelknecht Konrad, Sohn des verstorbenen Albrecht von Hirschhorn, das von ihnen erbaute Kloster Hirschhorn den Karmelitern, das 1422 offiziell in die Niederdeutsche Provinz und hier zur Rheinischen mit acht Konventen aufgenommen wurde. Drei Monate nach dem Gründungsakt wurde die Kirche am 29. August 1406 geweiht. Mit der Übergabe der Pfarreien Eppingen, Hessloch sowie der Hirschhorner Burgkapelle und deren Einnahmen sowie weiterer Stiftungen sorgten die Hirschhorner Ritter für die wirtschaftliche Existenz des Klosters. Sie regelten die Verwaltung und Nutzung der gestifteten Güter, erließen Gottesdienstordnungen und legten einen Schutzeid für das Kloster ab, der von jeder kommenden Generation wiederholt

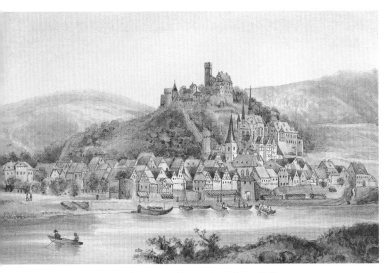

*Historische Ansicht von Hirschhorn, Aquarell um 1840.*
*Die Klosterkirche Mariae Verkündigung trägt noch beide Dachreiter*

werden sollte. Unter dem Schutz der Ritter gelangte das Kloster zur Blüte und nahm regen Anteil an dem theologischen und wissenschaftlichen Leben auf hohem Niveau innerhalb der Ordensprovinz. Die Klosterschule, die wohl auch Hirschhorner Bürgerkindern offen stand, vermittelte nicht nur das Wissen, das die Aufnahme eines Universitätsstudiums ermöglichte, sondern gab den lernenden Mönchen selbst eine philosophische und theologische Ausbildung auf Universitätsniveau. Durch den Austausch der Führungskräfte mit entsprechendem Wissen und Lehrbefugnis innerhalb der Konvente wurde dies ermöglicht. Begabte Schüler wurden innerhalb der Provinz zusätzlich an besondere Studienhäuser mit erweitertem Bildungsangebot geschickt.

Durch ihre Marienverehrung waren die Karmeliter bei der Bevölkerung beliebt. Der Klostergründung folgten auch hier Jahresgedächtnisse, Seelenmessen, verbunden mit Stiftungen seitens der Bürgerschaft. Besondere Wohltäter konnten auch in der Kirche oder auf dem kleinen Friedhof um die Kirche bestattet werden.

*Blick über den Neckar auf Klosterkirche, Kloster und Schloss*

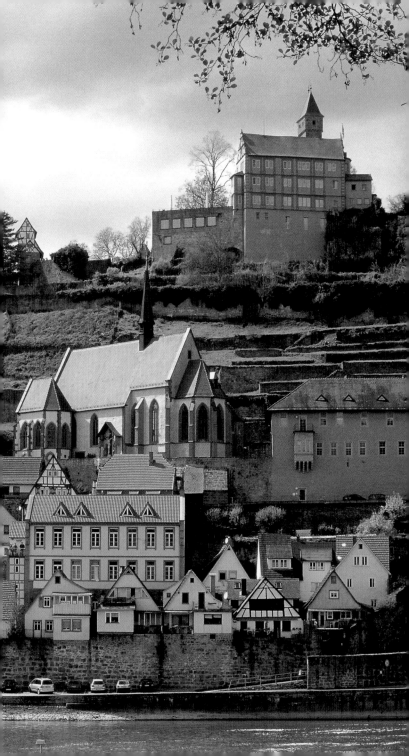

Ausdruck mittelalterlicher Frömmigkeit sind die von den Stiftern bestimmten Gottesdienstordnungen. Nach der von 1411 sollten die Klosterbrüder die gewöhnlichen sieben Gezeiten nach Ordnung und Gewohnheit ihres Ordens in der Kirche singen und lesen, jeden Sonntag sollten sie an dem Fronalter zu Lob und Ehre der Hl. Dreifaltigkeit eine Messe lesen, jeden Montag eine Seelenmesse für die Klosterstifter, alle ihre Vorfahren und Nachkommen und für alle, deren Gut die Hirschhorner Ritter besitzen und genießen, und für alle, die ihnen, ihren Vorfahren und Nachkommen Gutes getan haben oder tun werden. Freitags sollte eine Messe gelesen werden im Gedenken an das Leiden und den Tod Jesu Christi und eine Messe für alle Märtyrer zu Lob und Ehre ihrer Leiden und ihres Todes, samstags eine Messe zu Lob und Ehre der Muttergottes, des Weiteren jeden Werktag eine Frühmesse für die »armen Arbeitsleute zum Hirschhorn«. 1416 und 1421 wurde dies von Hans und Iland noch erweitert: jeden Donnerstag ein Amt für ihr Seelenheil, dienstags eine Messe zu Lob und Ehre des Hl. Geistes, mittwochs eine Messe von unserer lieben Frau der Himmelskönigin. Wie man sieht, war die Kirche oft von den Gesängen der Mönche erfüllt. Bei dem Jahresgedächtnis der Stifter sollte ein schwarzes Tuch mit weißem Kreuz über ihre Grabsteine bei der Vigil und der Seelenmesse gelegt sein, zusätzlich sollten vier Leuchter mit brennenden Wachskerzen »zwo zu dem Haupte, zwo zu den Füßen« darauf stehen. Bei Abhaltung der Vigil sollten u. a. alle Klosterbrüder mit dem Psalm 51 »Miserere mei deus…« über die beiden Gräber schreiten und den Psalm über ihnen lesen.

Als die Hirschhorner Ritter sich ab 1526 der Reformation zuwandten, wurden die Rechte und das Wirken der Mönche beständig eingeschränkt: Verbot der Ordenstracht (1526), Berufung protestantischer Prediger, die vom Kloster bezahlt werden mussten (1528), Verbot der Neuaufnahme von Mönchen, der Klostervisitation und der katholischen Messe (1546). Hierdurch ließen sich die Mönche jedoch nicht einschüchtern, sondern blieben ihrer Konfession und dem Orden treu. Ihre Anzahl wurde aber durch das Aufnahmeverbot neuer Mönche stetig geringer. Dass Karl V. den Karmeliterorden 1530 unter seinen unmittelbaren Schutz gestellt hatte, stärkte kurzfristig die Position des

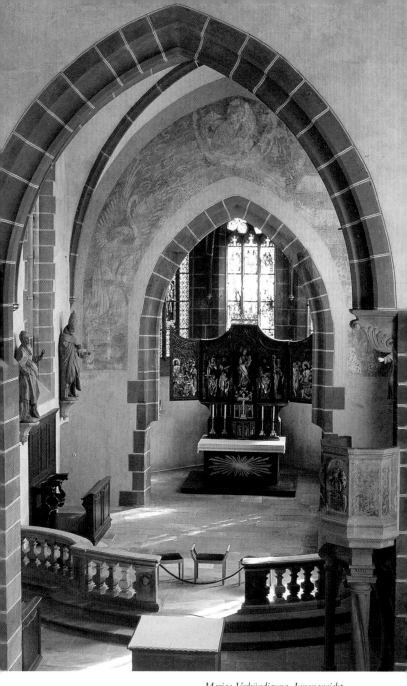

*Mariae Verkündigung, Innenansicht*

Klosters und das Interim (1548) brachte nochmals ein Simultaneum in der Klosterkirche. Hans IX. von Hirschhorn, der zuletzt auch das Archiv und das bewegliche Klostergut beschlagnahmen ließ, nutzte jedoch jede durch die politischen Konstellationen im Reich sich ergebenden Möglichkeiten, um die Rechte des Klosters einzuschränken und die Reformation in seinem Herrschaftsbereich erfolgreich zu vollenden. Nach seinem Tod (1569) wurde das Kloster als Witwensitz für seine Frau Anna Göler von Ravensburg, die selbst auch großen Anteil an der Reformation in Hirschhorn hatte, eingerichtet. Der letzte übriggebliebene Karmeliter, Peter Rauch – »prior et omnia« (Prior und alles), wie er unterschrieb –, wurde 1570 des Klosters verwiesen. Der Orden prozessierte um die Rückgabe des Klosters beim Reichskammergericht. Da die Hirschhorner Ritter stets in Revision gingen, zog sich der Prozess über Jahrzehnte. 1624/29 einigte man sich außergerichtlich, so dass nach Abzug der Schweden die Karmeliter Weihnachten 1635 endgültig zurückkehren konnten. Durch den Tod des letzten Hirschhorner Ritters Friedrich (1632) hatte sich auch die politische Situation geändert. Hirschhorn fiel als Lehen an Kurmainz zurück. Der Mainzer Erzbischof unterstützte die Karmeliter bei der Restitution des Klosters. Mit der Übertragung der Pfarrei Ersheim wurde die Klosterkirche auch gleichzeitig Hirschhorner Pfarrkirche. Die Karmeliter spielten eine wichtige Rolle bei der Gegenreformation, waren maßgeblich beteiligt bei der Neugründung bzw. dem Erstarken der katholischen Pfarreien in Hessloch, Eppingen sowie der Nachbargemeinden in Eberbach, Neckarsteinach, Mückenloch und Unterschönmattenwag. So konnte der Karmeliterprior an den Mainzer Kurfürst 1731 schreiben: »Wir haben die gantze lutherische Gemeindt völlig katholisch gemacht … und wan wir dieses alles mit so großer Mühe und Unkösten nicht gethan hätten, so wäre diese gantze Gemeind wie die mehreste umbliegende noch lutherisch, wie noch an dem heutigen Tag die Aussag der alten umbliegenden Catholischen ist: es were kein eintzige catholische Seel im Neckarthal, wan die Patres Carmelitae zu Hirschhorn dieselbe nit mit so großen Eyffer erhalten«.

Im 18. Jahrhundert gelangte der Konvent zu erneuter Blüte, sichtbar an Baumaßnahmen und Ausstattung von Konvent und Kirche. Die Karmeliterpatres, die, wie deren Viten zeigen, eine

gründliche universitäre Ausbildung erhielten, haben eine rege religiöse Tätigkeit entfaltet und ihre Gemeinden nachhaltig geprägt. So ist im 18. Jahrhundert eine St. Josefsbruderschaft sowie eine Skapulierbruderschaft nachweisbar. Wenngleich die Klosterkirche ihre Rolle als katholische Pfarrkirche an die Marktkirche 1732 abgeben musste, in der künftig die Sonn- und Feiertagsgottesdienste abzuhalten waren, erhielten die Karmeliter das Vorrecht »*in festis S. Scapularis, Dedicationis und St. Josephi als patroni des hl. Ordens*« die Gottesdienste in der Klosterkirche zu halten. Neben dem Skapulierfest, bei dem auch der Verstorbenen der Skapulierbruderschaft gedacht wurde, feierte man besonders das Josefsfest mit Festgottesdienst im Kloster und Prozession von der Klosterkirche zur Marktkirche. Zusätzlich wurden zu der Zeit, wie der Klosterchronik 1761 zu entnehmen ist, jährlich entsprechend den Stiftungen 212 hohe Ämter sowie 939 Hl. Messen gelesen.

Die Säkularisation 1803 brachte die Auflösung des Klosters. Binnen 24 Stunden mussten sich die Mönche entscheiden, ob sie das Kloster verlassen oder als Pensionisten mit dem nötigsten Mobiliar versehen weiterwohnen wollten. Der Klosterbesitz wurde in der Folge veräußert, das Inventar versteigert – das wenigste davon ist erhalten geblieben.

## Baugeschichte

Als Baumeister der Kirche (und des Klosters ?) kann Heinrich Isenmenger aus Wimpfen vermutet werden – ein Steinmetzmeisterzeichen (I) findet sich außen am geosteten Chorpfeiler. Möglicherweise war die Kirche bei der Weihe 1406 noch nicht vollständig fertiggestellt, worauf der Ablass von 1409 hinweisen könnte. 1513/14 erhielt die gotische Kirche den Anbau der Annakapelle an der Südseite des Langhauses, gestiftet durch Hans VIII. von Hirschhorn und seinen Bruder Eucharius. Hans stiftete zusammen mit seiner Frau auch für den Hochaltar »*eine Tafel von Holz mit Gold überzogen mit der Darstellung des Geheimnisses der Menschwerdung und Mariae*

Verkündigung«, ebenso ein kostbares steinernes Sakraments-
häuschen neben dem Altar. Beide Kunstwerke sind heute ver-
loren. Letzte Baumaßnahme vor der Reformation war das große
Fenster im Westgiebel (1522). In der Reformationszeit begannen
die Hirschhorner Ritter die Kirche als protestantische Prediger-
kirche umzubauen und sie nach ihren Ansprüchen einzurichten.
So wurde in der Annakapelle eine herrschaftliche Gruft einge-
baut, deren Boden erhöht und die Außenzugänge vermauert
(um 1590). Spätestens 1618 wurde der Lettner niedergelegt und
als Orgelempore wiederaufgebaut, ebenso erhielt die Kirche
eine Kanzel. Die Karmeliter beließen diese Umgestaltung, da sie
im 17. Jahrhundert der Nutzung als Stadtkirche entgegenkam.
Um einen passenden Raum für das Breviergebet zu schaffen,
wurde 1752 der Hochaltar vorgerückt und im Chor eine Zwi-
schendecke eingezogen. Der obere Raum diente nun für das
Breviergebet, der untere Raum, der durch in die Chormauern
gebrochene Rundfenster Licht erhielt, wurde als weitere Sakristei
benutzt. 1689 wurden wohl zwei neue Seitenaltäre (neckarseits
zu Ehren des hl. Joseph, bergseits der Kreuzaltar) geweiht,
ebenso ein neuer (oder der wiederhergestellte alte) Hochaltar
(zu Ehren der Menschwerdung und Mariae Verkündigung), der
1761/65 einem prächtigen spätbarocken Hochaltar weichen
musste.

Mit der Säkularisation kamen schwere Zeiten auf die Kirche
zu. Sie wurde 1812 vom Hessischen Großherzog der Stadt
Hirschhorn übereignet, die so gut wie keine Mittel zur Erhaltung
des Gotteshauses hatte. Es kam zu einem raschen Verfall. 1840
mussten die Dachreiter sowie das Dach wegen Baufälligkeit
abgebrochen werden. Dabei wurde auch viel von der Innen-
einrichtung zerstört, was zunächst als Sicherungsmaßnahme
gedacht war. Die Kirche stand nun zwanzig Jahre als Ruine da,
bis mit einem Notdach erste Sicherungs- und Erhaltungsmaß-
nahmen erfolgten. Nach Schenkung der Kirche an die katholi-
sche Gemeinde (1886) ermöglichten das Engagement der hier
wirkenden katholischen Pfarrer sowie die Opferbereitschaft der
Bevölkerung die allmähliche Wiederherstellung der Kirche
(1891–93 unter Max Meckel, 1908–10 unter Karl Krauß) bis zu
ihrer Rekonsekration durch Bischof Heinrich Georg Kirstein

(1910). 1929 wurde die historische Bemalung der Annakapelle nach vorgefundenen Resten rekonstruiert (H. Velte). Ende des 20. Jahrhunderts waren erneut Sanierungsmaßnahmen erforderlich, die auch im Hinblick auf das 600-jährige Jubiläum der Kirche abgestimmt wurden. Ab 1998 erfolgte die Außen- und Innensanierung, darunter die Rekonstruktion der spätgotischen Tonnendecke nach historischem Vorbild (2001), die Restauration der historischen Orgel (2002) sowie ein neuer Zelebrationsaltar.

## Beschreibung der Klosterkirche

Die Kirche ist in architektonisch einmaliger Lösung geschickt an den Berg zwischen Burg und Stadt eingefügt und bedeckt eine Fläche von 438 qm. Bergseitig war sie teilweise direkt auf den Fels gebaut. Bei der Wiederherstellung wurden entsprechende Partien davon abgesetzt, die gemauerten Wände wurden abgestützt und nach Abtragen des Felses untermauert. Sie ist genau geostet. Erweitert wird sie durch die angebaute Sakristei nordwärts, südwärts durch die Annakapelle. Früher bestanden noch direkte Zugangswege vom Klostertrakt in die Kirche. Die Kirche selbst ist aufgeteilt in das Hauptschiff als Laienkirche und den Vorchor und Chor als Mönchskirche, die früher durch einen Lettner vom Hauptschiff getrennt waren. Ihre Gestaltung kann als Kompromiss gesehen werden zwischen der Kirche eines Bettelordens, der nach Einfachheit und Kontemplation strebt, und dem Repräsentationsbedürfnis der herrschaftlichen Stifterfamilie.

Ein Blickfang am Kirchenäußeren ist die spätgotische Kreuzigungsgruppe (Anfang 16. Jahrhundert) mit ihren ausdrucksstarken Figuren. Das Gesicht des Heilands entspannt sich im Tode von den Schmerzen, die er erlitten hat, und seine gebrochenen Augen spenden dem Betrachter einen letzten Blick. Maria ist nicht als verzweifelte und trauernde Mutter dargestellt. Im Gebet fügt sie sich in das Schicksal, das sie als Mutter des Erlösers erleiden muss – weiß sie doch um die Bestimmung ihres Sohnes. Einzig ihre Augenpartie spiegelt das Leid ihres Sohnes wieder.

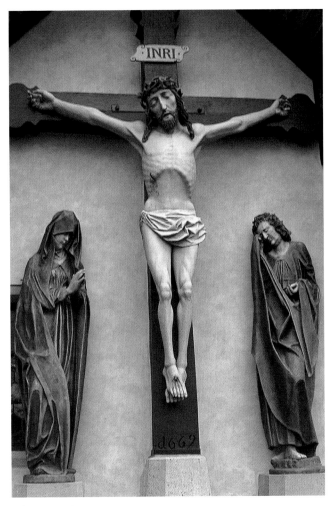

*Mariae Verkündigung, Kreuzigungsgruppe*

Ergriffen über den Verlust seines Herrn ist Johannes, der seinen Umhang ans Gesicht führt, als möchte er darin seine Tränen und Verzweiflung aufnehmen oder verbergen. In seiner Trauer verinnerlicht er das Leid seines Herrn – seine Füße stehen über-

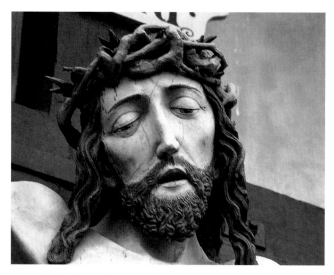

*Mariae Verkündigung, Christus aus der Kreuzigungsgruppe*

kreuzt. Die Figuren waren vielleicht einst am Lettner angebracht, 1669 wurde die Kreuzigungsgruppe am Treppenaufgang zur Kirche aufgestellt, bevor sie 1884 an ihrem jetzigen Platz vor der Kirche aufgebaut wurde.

*»Aber du hast alles geordnet mit Maß, Zahl und Gewicht.«* (Weisheit Salomos 11, 22) – entsprechend diesem biblischen Spruch sollten Kirchen auch die göttliche Harmonie wiedergeben. Die Ausgewogenheit der Architektur lässt sich auch an den Maßen der Klosterkirche zeigen: Bei einer Gesamtlänge der Innenräume von 30 Meter entfallen 15 Meter auf das Hauptschiff (Breite 10 Meter), 10 Meter auf den Vorchor (Breite 8 Meter) und 5 Meter auf den Chor (Breite 6 Meter). In Länge und Breite teilen sich die einzelnen Kirchenabschnitte im Verhältnis 1 : 2 : 3 bzw. 3 : 4 : 5. Auch die Maße des Salomonischen Tempels mit 60 Ellen Länge, 20 Ellen Breite und 30 Ellen Höhe (1 Kön. 6, 2) finden sich an der Klosterkirche. Umgerechnet auf das Speyrer Ellenmaß, das in Hirschhorn galt, treffen die Maßangaben auf die Gesamtlänge der Kirche, der Breite des Vorchors und der Höhe des Chors zu. Die Außenfassade zeigt auch die Unterteilung der

Kirche, da Chor und Vorchor jeweils in der Front zurücktreten. Stützpfeiler zwischen den Fenstern gliedern nochmals die Fassade, wobei die Pfeiler die Längsflucht des vorhergehenden Abschnittes aufnehmen und so – nicht zu wuchtig wirkend – die Harmonie des Gesamtgefüges nicht stören. Die architektonische Gestaltung nimmt auch die Bedeutung der einzelnen Teile auf. So weist der Chor die reichsten Formen auf und der Chorgiebel wirkt durch seine Gestaltung höher und stärker himmelwärts strebend als der Westgiebel der Kirche, ganz im Sinne der Gotik, die die Kirchen auch als ein Abbild des himmlischen Jerusalems mit seinen hohen Mauern zu gestalten suchte (Offenbarung 21,10 ff.). Die Fenster des Langhauses sind zweiteilig, Spitzbogen mit Nasen, danach werden sie dreiteilig, Fünfpass im Vorchor, im Chor abwechselnd Drei- oder Vierpässe darüber. Das Maßwerk des letzten Chorfensters nimmt beides auf, um das Konstruktionsprinzip des durch die Sakristei fehlenden Fensters auch wiederzugeben. Ein ähnlicher Wechsel zwischen Vier- und Dreipass zeigt sich auch bei den Chorfenstern der Heilig-Geist-Kirche in Heidelberg, deren Chor zur selben Zeit erbaut worden ist.

Die 100 Jahre später entstandene Annakapelle setzt sich stilistisch durch seine weniger strengen Formen ab, ersichtlich sowohl am Giebelkreuz als auch im Fischblasenmaßwerk der Fenster. Die Außenpforten wurden Ende des 16. Jahrhunderts zugemauert, als der Boden der Kapelle erhöht wurde, um hier eine herrschaftliche Gruft einzurichten. Im Gegensatz zur Hauptkirche wurde der mittelalterliche Dachreiter der Annakapelle nicht rekonstruiert.

Auch im Innenbereich ist die Dreiteiligkeit der Kirche durch zwei große Triumphbögen erkennbar. Das Hauptschiff war durch einen Lettner von Chor und Vorchor, die den Mönchen vorhalten blieben, getrennt. Er wurde später, wie bereits beschrieben, niedergelegt und als Empore wiederaufgebaut, wobei ein Gewölbe weggelassen und durch die schön geschwungene Treppe ersetzt wurde. An der Empore finden sich die Wappensteine der Stifter (Hirschhorn und Dhaun) sowie das 1910 bei der Rekonstruktion der Empore hinzugefügte Karmeliterwappen mit seinen drei Sternen. Die Gewölbeschlusssteine zeigen neben Blattmustern ebenfalls das Hirschhornwappen und die Hand Gottes.

An seinem ursprünglichen Platz erhielt der Lettner durch je zwei kleinere Fenster zusätzlich Licht. Der vordere Triumphbogen wurde beim Abbruch des Lettners bodenständig verlängert (am bergseitigen Schenkel findet sich ein Steinquader mit Schriftrest in Zweitverwendung), der südliche (talwärts) gelegene Schenkel wurde im unteren Teil zurückgesetzt, um Platz für die schöne Sandsteinkanzel zu schaffen. Sie ist 1618 datiert und trägt das Wappen des Friedrich von Hirschhorn und seiner Frau Ursula von Sternenfels. Zugang zum Lettner war vom Vorchor aus bergseitig. In der gegenüberliegenden Seite ist ebenfalls eine Nische in der Wand gebildet, die nach oben mit einem kleinen gewölbten Raum abschließt (Zugang vom Lettner, heute mit Fenster versehen). Hier waren im Mittelalter besonders wertvolle Gegenstände, vielleicht auch Urkunden deponiert. Einen ähnlichen Zweck erfüllte dieser Raum nochmals in der NS-Zeit, als hier kirchliche Unterlagen und Kirchengerät versteckt waren, um sie vor einem möglichen Zugriff durch die Nationalsozialisten zu sichern.

Das Hauptschiff trug zunächst eine Flachdecke, die wahrscheinlich mit dem Bau der Annakapelle durch eine gotische Tonnendecke ersetzt wurde. Die Vorchordecke wird durch zwei Kreuzgewölbe gegliedert, die durch einen Gurtbogen voneinander getrennt sind. Beim nachfolgenden Chor, dem geometrisch ein Achteck zugrunde liegt, vereinigen sich die sechs Gewölberippen in einem Schlussstein mit dem Wappen der Hirschhorner Ritter. Die florale Ausmalung wurde nach den vorhandenen Resten rekonstruiert (H. Velte).

Im Mittelalter enthielt die Kirche neun Altäre (der Hochaltar, sechs Altäre unter und auf dem Lettner, ein Altar in der Sakristei, ein Altar in der Annakapelle). Mehr als vierzig Heilige wurden darauf verehrt. Die Altäre wiesen eine Reihe besonders wertvoller Reliquien auf, wie die der Apostel Petrus, Paulus, Bartholomäus, Thomas, des Evangelisten Lukas, der heiligen Elisabeth, Barbara, Katharina, Margarethe, Klara, Christophorus, Georg, Mauritius, um einige zu nennen. Der Erwerb solcher Reliquien war für die Stifter eine kostspielige Angelegenheit, die aber der Kirche guten Besucherzuspruch garantierte, ebenso die Nähe dieser Heiligen.

Der Schrein des jetzigen Hochaltars stammt aus der Ersheimer Kirche und wurde neugotisch überarbeitet und ergänzt (Georg Busch, Steinheim). Die Figur der Muttergottes, eine ausgezeichnete Nürnberger Arbeit aus dem Umkreis von Veit Stoß (um 1510/20), umgeben die neugotischen Figuren der Heiligen Petrus, Katharina, Paulus und Gertrud von Helfta.

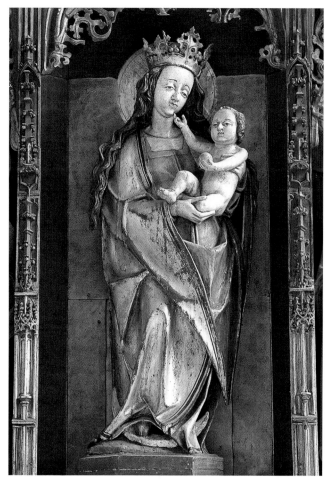

*Mariae Verkündigung, Muttergottes im Hochaltar, Nürnberg um 1510/20*

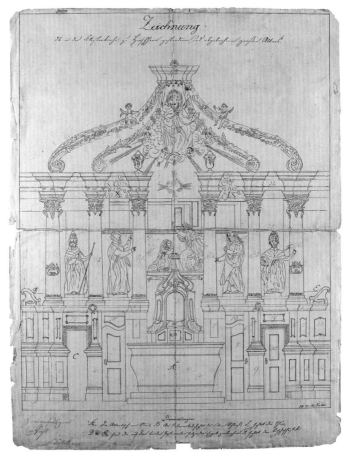

*Zeichnung des Hochaltars von Mariae Verkündigung vor seinem Abbruch 1840*

Vielleicht um mit der »modernen« Einrichtung der 1732 als Stadtkirche wieder eingerichteten Marktkirche konkurrieren zu können, entschlossen sich die Karmeliter zur Errichtung eines neuen Hochaltars 1761/65. Sein früheres Ausmaß lassen noch die Ausschläge am Chortriumphbogen erkennen. Baumeister des Hochaltars war Johann Michael Düchert aus Heidelberg (um 1724–1799), der als Schüler des Pfälzer Hofbildhauers Paul Egell

*Mariae Verkündigung, Papst Telesphorus aus dem ehem. Hochaltar von J. M. Düchert, 1761/65*

dessen Stil am meisten ver-
innerlicht und fortgeführt hat.
Unter einem von Säulen
getragenen Baldachin stan-
den die zentralen Figuren der
im Gebet knieenden Maria
und des Verkündigungs-
engels. Als nächstes folgten
die Figuren der hl. Anna und
des hl. Joachims, der Eltern
Mariens, als äußerstes Figu-
renpaar zwei Karmeliterheilige
– der Papst Telesphorus und
der Bischof Andreas Corsini.
Telesphorus (um 125–136?)
wurde von den Karmelitern
verehrt, da er auf dem Berg
Karmel als Eremit gelebt
haben soll. Andreas Corsini
(1302–1373) war Prior im Flo-
rentiner Karmeliterkloster und
Bischof von Fiesole. Während
seiner ersten Messe hatte Cor-
sini eine Vision der Jungfrau
Maria. Er ist mit einem Lamm
auf dem Arm dargestellt. Der
Legende nach hatte seine Mut-

*Mariae Verkündigung, Gottvater aus dem
ehem. Hochaltar von J. M. Düchert, 1761/65*

ter einen Traum, in dem sich ihr Sohn aus einem Wolf der Unge-
bundenheit in ein Lamm der Tugend wandelte, was sich durch
seinen Eintritt ins Kloster erfüllte. Das Drehtabernakel des Altars
zeigt ebenfalls eine für die Karmeliterikonographie wichtige
Szene: die Überreichung des Ordensskapulier (ein von Schulter
zu Schulter reichender, nach vorne und hinten herunterfallen-
der Tuchstreifen) an den Ordensgeneral Simon Stock durch
Maria. Der hl. Simon Stock war 1254 Ordensgeneral. Der
Legende nach hatte er Maria inständig um ein besonderes Privi-
leg für seinen Orden gebeten. Schließlich erschien sie ihm mit
einem Skapulier in der Hand und sagte beim Überreichen: *»Das*

*Mariae Verkündigung, Maria aus dem ehem.
Hochaltar von J. M. Düchert, 1761/65*

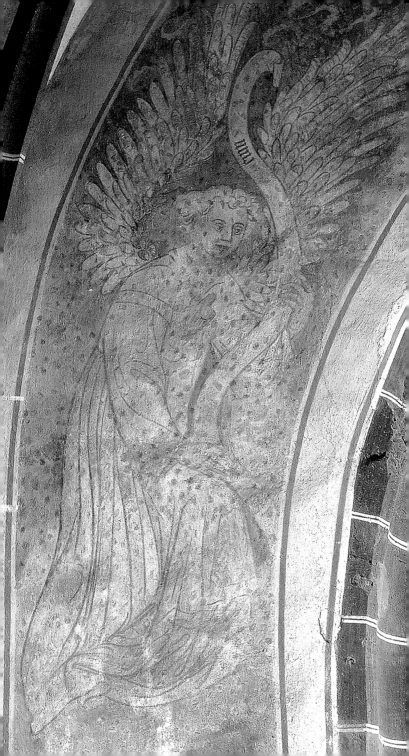

*ist das Privileg für Dich und die Deinen. Wer mit diesem Gewand bekleidet ist, wird gerettet werden«.* Zum Gedenken daran entstand das von den Karmeliten besonders gefeierte Skapulierfest (16. Juli). 1840 wurde der Altar zum Schutz während der damaligen Abbrucharbeiten niedergelegt. Zur Zwischenlagerung vorgesehen, gingen die meisten Teile verloren. Einige ornamentale Stücke, Engel sowie das Bildhauermodell der Verkündigungsgruppe blieben erhalten (heute Langbeinmuseum Hirschhorn), ebenso die in Kirchenbesitz verbliebenen großen Figuren mit Ausnahme des Verkündigungsengels. Diese wurden 2005 mit neuen Steinkonsolen versehen in der Kirche neu aufgestellt. Im gleichen Jahr wurde auch der neue von der Mainzer Dombauhütte geschaffene Zelebrationsaltar aufgestellt und von Bischof Karl Kardinal Lehmann am 10. Juli 2005 gewelht. Dem Altar wurden die Reliquien der Heiligen Pius, Vigilans und Aucta beigegeben sowie Blüten vom Berg Karmel.

Die Wirkung des Vorchors rundet das ebenfalls wieder aufgestellte Chorgestühl ab, das 1778 vom Laienbruder Siegfried geschaffen wurde.

Ein besonderer Schmuck der Kirche sind auch die Fresken aus der Erbauungszeit. Der Chortriumphbogen bringt das Programm der Kirche mit der Verkündigungsszene. Links sieht man den Verkündigungsengel mit dem Spruchband in der Hand (*»Ave Maria, gratia plena, Dominus tecum«*), rechts Maria, die im Gebet vor einem Lesepult versunken ist (Zeichen ihrer Weisheit und Frömmigkeit), im Vordergrund eine Lilienvase als Mariensymbol (*»Fons hortorum«* – Gott empfangende Quelle des Heils, *»Lilium inter spinas«* – Lilie unter Dornen) sowie einen rotgeblümten Vorhang im Hintergrund. Über beiden schwebt Gottvater, der das Kreuz tragende Christuskind als personifizierten Logos zu Maria sendet. Ein Händepaar zeigt auf das Kind. Innerhalb

*Mariae Verkündigung,
Verkündigungsfresko, Maria*

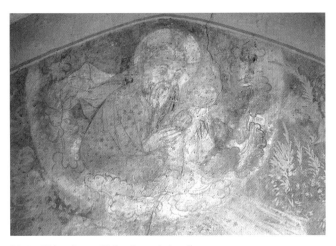

*Mariae Verkündigung, Verkündigungsfresko, Gottvater*

der Mystik der Karmeliter nahm die Marienverehrung eine zentrale Rolle ein. Die Karmeliterkirchen wurden stets der Maria geweiht, ein Brauch, der sich auf die erste der Maria geweihten Kapelle auf dem Karmel bezieht. Im Hauptschiff finden sich weitere Fresken, so eine Darstellung der hl. Sippe über dem südlichen Seitenaltar. In der Mitte sitzt die hl. Anna, der von rechts Maria das Jesuskind und Maria Salome ihre Kinder Jakobus maior und Johannes Ev. zuführt, von links Maria Jakobi den Jakobus minor, Simon, Judas und Joseph den Gerechten. Das Langhaus zeigt bergseitig ein Kreuzigungsfresko sowie eine überdimensionale Darstellung des Christophorus über dem Eingang. Man glaubte, dass man an dem Tag, an dem man den Heiligen gesehen hatte, vor plötzlichem Tod geschützt sei. So ist sein Bild in mittelalterlichen Kirchen stets gut sichtbar angebracht. Beide Fresken wurden 1910 nach den Pausen neu aufgetragen, da sie für den Erhalt zu stark zerstört waren.

Es ist fraglich, ob die Klosterkirche im Mittelalter mit kostbaren bemalten Glasfenstern ausgestattet war. Die Quellen schweigen hierüber. Die beiden Wappenscheiben (Anfang 16. Jahrhundert) in den Fenstern der Nordwand stammen aus Ersheim bzw. vom Sommerrefektorium des Klosters. Die heutigen ornamenta-

len und figürlichen Fenster wurden 1891/92 hergestellt (Kriebitsch und Voege, Mannheim). Die Kreuzigung ist eine Kopie nach einem Fenster der Kölner Severinskirche.

Im ausgehenden Mittelalter erfreute sich die Verehrung der hl. Anna zunehmender Beliebtheit, besonders pflegte diese Verehrung der Karmeliterorden. Es gab Annabruderschaften, in die Familien, Einzelpersonen aber auch berufliche Vereinigungen aufgenommen wurden. Der Aufgenommene hatte Anteil an allen guten Werken des Klosters und Ordens durch dessen geistliche Fürsprache und Messen. Beliebt war die Annabruderschaft besonders bei Kaufleuten. In Hirschhorn ist sie seit 1507 nachweisbar, zuletzt 1531. Zur Verehrung der hl. Anna wurde 1513/14 die Annakapelle errichtet. Eucharius von Hirschhorn, Kustos und Kanonikus am St. Andreas Stift zu Worms, war Initiator für den Bau der Kapelle, die er zusammen mit seinem Bruder Hans VIII. von Hirschhorn stiftete. Beide sind in den Gewölbesteinen des reichen und heraldisch ausgemalten Netzgewölbes bedacht. Ein weiterer Gewölbestein zeigt eine sogenannte Anna Selbdritt – die hl. Anna mit Maria und dem Jesuskind.

Die mit dem Bau der Kapelle gestiftete und angefertigte Holzfigur der hl. Anna erinnert ebenfalls an eine Anna Selbdritt. Maria als junges Mädchen dargestellt mit dem Buch in der Hand (Symbol ihrer Gelehrsamkeit) sowie das Christuskind, angedeutet als »Wurzel Jesse« in Form eines Blütenzweiges in der rechten Hand der hl. Anna, sind jedoch als Heiligenattribute zu interpretieren.

An hohen Kirchenfesten zeigte man in der Kapelle die in einer silbernen Monstranz verwahrte Reliquie der hl. Anna. Später wurde die Kapelle von den Karmelitern als Taufkapelle genutzt. Das schöne Glasfenster mit Darstellung des Besuchs von Maria mit dem Jesuskind bei Anna und Joachim wurde von der Firma Bitsch, Mannheim, 1892 geschaffen.

*Mariae Verkündigung,*
*Figur der hl. Anna, um 1513*     51

*Mariae Verkündigung, Fenster in der Annakapelle: Besuch Mariae mit Jesuskind bei ihren Eltern*

Wichtiges Charakteristikum der Klosterkirche war ihre Rolle als Grabeskirche. Einfache Bestattungen fanden auf dem kleinen Friedhof um die Kirche statt. Bereits beim Eintritt schreitet man über Grabplatten, deren Schrift längst abgetreten ist. Das Kircheninnere barg die Grabmäler der Hirschhorner Ritter, besonderer Wohltäter der Kirche, der Prioren und verdienter Karmeliter, später der Mainzer Vögte und Amtmänner. Der Kirchenboden war wie der der Ersheimer Kirche von vielen Grabplatten bedeckt, die ja, wie im Mittelalter üblich, durch die fehlende Bestuhlung nicht verstellt werden konnten. Das Epitaph des Klosterstifters Hans V. († 1426), gleichzeitig auch das seines Sohnes Philipp († 1436) steht an der Südwand des Vorchores. Hans ist zugleich auch Stadtgründer Hirschhorns. Als Pfalzgraf Ruprecht Deutscher König wurde, übernahm er seine bewährten Räte in den königlichen Dienst, so auch den Hirschhorner, der als bedeutendster weltlicher Rat des Königs galt und entsprechend auch bei Hofe auftrat. Der diplomatische Dienst für seinen König führte ihn bis an den Englischen und Habsburger Hof. Hans war jedoch nicht nur Rat sondern auch Geldgeber für Ruprecht, nicht ohne dadurch auch auf seine Kosten zu kommen. In Anerkennung seiner Verdienste verlieh ihm Pfalzgraf Ludwig 1413 das Erbtruchsessenamt der Pfalz, das die Hirschhorner seitdem innehatten.

Die künstlerisch bedeutendsten Epitaphien stehen im Langhaus: an der Nordseite das Doppelgrabmal des Melchior von Hirschhorn († 1476) und der Kunigunde von Oberstein († 1457). Sie ruht auf einem Kissen, was ihren früheren Tod andeutet. Engel halten die Allianzwappen. Die vorzügliche Arbeit ist vermutlich die Arbeit eines pfälzischen Hofbildhauers. Neben dem Eingang steht am ursprünglichen Platz das Doppelepitaph des Hans VIII. von Hirschhorn († 1513) und der Irmgard von Handschuhsheim († 1496), die beide als Förderer von Kloster und Kirche bereits erwähnt wurden. Beide stehen in Lebensgröße unter einem gotischen Baldachin, dessen Mittelpfeiler einen kunstvoll gearbeiteten Christus als Schmerzensmann trägt. Auch hier weist die ausgezeichnete Qualität der Bildhauerarbeit auf einen Künstler hin, der im Pfälzer-Wormser Bereich gearbeitet hat. Vielleicht könnte das Grabmal dem Seyfer-Umkreis, vielleicht Leonhard Seyfer zugeordnet werden. Unter der Empore sind die

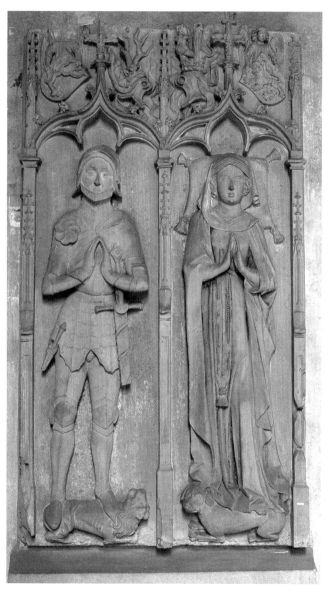

*Doppelepitaph des Melchior von Hirschhorn († 1476)*
*und der Kunigunde von Oberstein († 1457)*

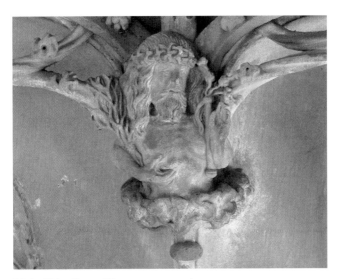

*Mariae Verkündigung, Schmerzensmann aus dem*
*Epitaph des Hans VIII. von Hirschhorn († 1513)*

Grabmäler der drei Söhne Hans VIII. aufgestellt – Philipp II.
(† 1522), Engelhard III. († 1529) und Georg von Hirschhorn
(† 1543). Alle drei Brüder waren Bauherren des Chores der Ers-
heimer Kirche. Philipp starb als letzter katholischer Hirschhorner
Ritter – er hält noch den Rosenkranz in der Hand. Seine Brüder
wandten sich der Reformation zu. Engelhards Sohn Hans IX.
(† 1569) vollendete diese. Er ist als freistehende Statue darge-
stellt in prunkvoller Rüstung, die linke Hand am Schwert, die
rechte hielt einst eine Lanze. Sein Grabmal wie auch die anderen
waren bemalt. Beim genauen Hinsehen erkennt man, dass der
Hirschhorner einst einen respektablen schwarzen Bart trug.

Hans schloss die Entwicklung der Hirschhorner Territorialbil-
dung ab, indem er die Verwaltung ordnete, mit dem kaiserlichen
Gerichtsstandprivileg Reichsunmittelbarkeit erzielte und seinen
Territorien eine einheitliche Herrschaftsordnung (1558) gab. Gro-
ßen Einfluss auf die Reformation in Hirschhorn hatte auch seine
Frau Anna Göler von Ravensburg († 1578). Die Relieffigur ihres
Grabsteines zeigt sie in der Tracht einer verheirateten Frau.

Neben ihr unter der Empore ist als letztes der Grabstein ihres Sohnes Ludwig I. († 1583) aufgerichtet. Er begann, die Burg Hirschhorn zum Renaissanceschloss umzubauen. Die auf den Epitaphien porträtierten Ritter stehen mit Ausnahme von Hans IX. auf Löwen, dem Symbol für Kraft und Stärke, ihre Frauen auf Hunden, die die Treue versinnbildlichen sollen.

Neben der Annakapelle befindet sich eine weitere besonders interessante Grabplatte, deren Inschrift mit Metalllettern eingelegt war. Es handelt sich um den Grabstein des Priors Werner Wacker († 1523). Unter seinem langjährigen Priorat erlebte das Kloster eine besondere Blütezeit. Der Stein trägt noch zwei weitere Inschriften. Die eine (obere) erwähnt den Prior Johannes Entzberger aus Wimpfen, der 1564 als einer der letzten zwei im Kloster verbliebenen Karmeliter starb und im gleichen Grab beigesetzt wurde. Der provisorische Charakter der Inschrift zeigt die bedrängte Lage, in der sich das Kloster damals befand. Die dritte Inschrift bezieht sich auf den Mainzer Amtmann Jacobus Beucher, der 1635 im Alter von 35 Jahren starb und hier zusammen mit seiner zweijährigen Tochter und seinem 14 Jahre alten Sohn beigesetzt wurde. Alle drei starben in kurzen Abständen hintereinander, wohl durch die damals grassierende Pest. 1688 wurde das Priorengrab, das neben dem Stiftergrab vor dem Hochaltar lag, erneut geöffnet, um den Prior Wilhelm Schlägstein hier zu beerdigen. Damals hat man wohl eine Inschriftenplatte angebracht, deren Befestigungsspuren sich noch finden lassen.

Die barocke Orgel gehört nicht zur Erstausstattung der Kirche, sondern wurde 1955 aus der Herz-Jesu-Kirche Weinheim erworben. Erbaut wurde sie um 1780 durch Andreas Krämer, Orgelbauer in Heidelberg und Mannheim. 1884 wurde das Instrument umgebaut und in der Disposition verändert durch die Orgelbaufirma Voit aus Durlach. Eine 2002 erfolgte umfassende Restauration des wertvollen Instruments durch die Orgelbauwerkstatt Förster & Nicolaus, Lich, hat ihm die alte Klangschönheit wiedergegeben.

**Disposition:** Manual C-d3: Gedeckt 8', Quintadena 8', Spitzflöte 8', Salicional 8', Vox coelestis 8', Princial 4', Traversflöte 4', Quinte 2 2/3', Oktave 2' Mixtur III 1 1/3'; Pedal C-c1: Subbass 16', Oktavbass 8', Cello 8', Pedalkoppel).

# Beschreibung des Klosters

Zusammen mit der Kirche wurde auch das Konventsgebäude errichtet, das für ca. zwölf Mönche konzipiert war. Der Klosterkomplex war bis zur Aufhebung des Klosters größer als das, was davon heute zu sehen ist. Zwischen dem Hauptgebäude und der Hauptstraße im Hinterstädtchen lag der Wirtschaftshof mit Scheunen und weiteren Gebäuden. In den Jahren 1659 und 1710 wurden noch die beiden benachbarten Fachwerkhäuser vom Kloster dazugekauft, das Letztere um 1790 zur »Infirmerie« (Krankenhaus) um- und neugebaut. Das Vordere, ein prächtiger Fachwerkbau um 1500, das sogenannte »Provinzialat«, diente u. a. als Gästehaus und bei der Verwaltung der Klostereinkünfte. Erhalten hat sich das Hauptgebäude, das im 17. und 18. Jahrhundert wiederholt umgebaut wurde. 1843 verlor es seinen hohen gotischen Dachstuhl. Im Erdgeschoss hat sich der Südflügel des Kreuzganges erhalten, das Refektorium (Speisesaal) sowie der Kapitelsaal, der später auch als Sommerrefektorium genutzt wurde. Die Mönchszellen lagen im darüberliegenden Geschoss. Erste Abbrucharbeiten am bergseitigen Trakt finden sich bereits kurz nach Aufhebung des Klosters. In den folgenden Jahrzehnten wurde er vollständig abgerissen. Neben der Küche gab es hier weitere Mönchszellen. Im Anschluss daran erstreckte sich bis zur Mauer des Schlossgartens in mehreren Terrassen der Klostergarten. Das ehemalige Konventgebäude dient heute als katholisches Pfarrhaus und Pfarrzentrum.

Im Kreuzgang haben sich noch Reste der alten Fresken erhalten – Heilige, die von Karmelitermönchen angebetet werden. Die hier aufgestellte Maria Immaculata wurde von J. M. Düchert 1787 geschaffen. In den anschließenden Räumen, darunter das Refektorium mit seiner schönen Rokokostuckdecke, hängen Porträts von Karmeliterheiligen (1716 auf Holz gemalt von Johann Georg Brand aus Karlsstadt), die sich die Karmeliter für ihren fürs Breviergebet benutzten Chorraum malen ließen. Ergänzt werden sie durch zwei Gemälde mit Darstellung der Skapulierübergabe und einem Vesperbild (eine Pieta, Maria mit Schwert in der Brust).

Durch einen kleinen Raum mit Architekturbemalung (um 1600) – früher war hier noch das »Bruderstübchen« abgetrennt – betritt man den Kapitelsaal. Hier fand die morgendliche Versammlung der Mönche statt zur Lesung des Martyrologes (für das am darauffolgenden Tag zu begehende Fest), des Nekrologes (nach dem Totengedenken schloss sich die Fürbitte für die lebenden Wohltäter des Klosters an) und der Ordensregel. Mit dem Psalmvers *»Deus in adiutorium meum intende«* (Ps 69,1) wurde der Segen für die Arbeit erbeten, zugleich damit das nächtliche Schweigegebot aufgehoben. In der Regel samstags wurden die Ämter für die kommende Woche verteilt. Nach Aufforderung des Priors *»Loquamur de ordine nostro«* oder *»Si cui aliquid loquendum est, edicite«* (»Sprechen wir über unsere Regel!« – »Wenn einem irgendetwas sagenswert ist, sprecht es aus!«) begann der disziplinarische Teil. Dieses »Schuldkapitel« gab jedem Mönch die Möglichkeit zur Selbstanklage von Versäumnissen und Vergehen wider die monastische Ordnung, eingeleitet durch ein dreifaches *»mea culpa«*. Zum Bekennen der Schuld nach eigener oder fremder Anklage musste sich der Schuldige von seinem Platz erheben und in die Mitte des Raumes treten. Danach wurde durch den Prior das Strafmaß verkündet. Möglich war körperliche Züchtigung. Es konnte sogar noch härtere Strafen geben wie den zeitweisen Ausschluss aus der Gemeinschaft, d. h. auch von den Sakramenten sowie Fasten und Haft im Klosterkerker. Über die interne Disziplinarmaßnahme des Schuldkapitels war absolute Schweigepflicht verhängt. Nichts durfte aus dem Kapitel nach außen dringen. Neben diesem morgendlichen Kapitel diente der Saal auch als Ort der Wahl des Priors oder dessen Einsetzung und der Aufnahme von Novizen. Wichtige Rechtsgeschäfte oder Empfänge wurden hier erledigt. Er war auch Ort der Fußwaschung der Mönche durch den Prior in Erinnerung an diesen von Christus an den Aposteln erwiesenen Liebesdienst.

Der Kapitelsaal hat noch seine mittelalterliche Bemalung bewahrt, die 1913 entdeckt und freigelegt wurde. Unter dem Prior Werner Wacker wurde das Klostergebäude erneuert, wie der Fürbittinschrift im Erker zu entnehmen ist: *Or(a) P(ro) F(ratre) Wernhero Wacker de Weybstat P(ri)ore (et) L(e)ctore Co(n)ue(n)t(us)*

*1509*. Aus dieser Zeit dürfte die Neubemalung des Raumes stammen. Während die ältere Forschung die Fresken Jörg Ratgeb selbst zuschreibt, sieht die neuere Forschung eher einen Künstler aus dessen Umkreis oder sogar einen eigenständigen Künstler. Die Thematik der Fresken ist auf dem Hintergrund des späten 15. und frühen 16. Jahrhunderts zu sehen, wo es am Vorabend der Reformation auch innerhalb des Karmeliterordens Reformbestrebungen gab mit Blick auf die Ursprünge und Traditionen des Ordens.

Kernstück der Ausgestaltung sind Darstellungen aus dem Leben des Propheten Elija (1 Kön. 17,1 – 19,19). Der Prophet Elija nahm in der Heiligenverehrung und Ordenstradition der Karmeliter eine zentrale Stelle ein. Er selbst gilt auch als eine der alttestamentarischen Präfigurationen Christi durch seine Wunder und sein Wirken, wozu sich viele neutestamentliche Parallelen finden. Nach dem Vorbild des Elija und seiner Schülern siedelten sich Einsiedler auf dem Berg Karmel an, die sich um 1206/14 vom Patriarch Albert von Jerusalem eine vom Papst Honorius III. später bestätigte Ordensregel erbaten. Diese war im Hinblick auf eine Einsiedlergemeinschaft verfasst, um unter einem mit Stimmenmehrheit gewählten Prior in Gehorsam, Armut, Keuschheit, Stillschweigen und Fasten in getrennten Zellen zu leben. Nur die tägliche Messe und ein wöchentliches Schuldkapitel wurden gemeinsam ausgeübt. Der Kernsatz der Regel lautet: »*Jeder bleibe in seiner Zelle, Tag und Nacht das Gesetz des Herrn betrachtend und im Gebet wachend.*« Mit Aufnahme des Karmeliterordens in die Reihe der Bettelorden und der Gründung von Klöstern im Abendland musste die Ordensregel im Sinne eines Mendikantenordens angeglichen werden, um nun auch seelsorgerische Tätigkeiten (und die dafür nötige theologische Ausbildung) zu ermöglichen, was letztlich auch die Bedingung war für die weitere päpstliche Anerkennung und das Fortbestehen des Ordens. Eine weitere Regelmilderung gab es 1432, die neben der Erlaubnis, dreimal wöchentlich Fleisch essen zu dürfen, auch die Vorschrift zum ständigen Verweilen in der Zelle änderte und den Aufenthalt in Kirche, Kloster und deren Umgebung zu entsprechenden Zeiten erlaubte. So trägt der Orden sowohl eine apostolische als auch die ursprüngliche kontemplative Grund-

struktur, was genügend Anlass gab für Spannungen und Kontroversen innerhalb des Ordens und bedeutsam war für Reformströmungen wie z. B. auch die Abspaltung des Ordens der Unbeschuhten Karmeliter (Teresianische Karmel, 1593).

Das Generalkapitel in London 1281 formulierte die ungebrochene Kontinuität eremitischen Lebens auf dem Karmel seit der Zeit des Propheten Elija, der in der Folgezeit als Ordensgründer betrachtet wurde. Elija selbst soll quasi als erster Karmelit in der über dem Meer aufsteigenden Wolke (1 Kön. 18,44) visionär die Geheimnisse der Muttergottes erfahren haben und ihr als Mutter des künftigen Erlösers einen ersten Tempel auf dem Karmel erbaut haben, um sie hier mit seinen Prophetenschülern zu verehren. Diese Vorstellung wurde bis in die heutigen liturgischen Formulare am »Hochfest unserer lieben Frau vom Berge Karmel« (16. Juli) hinein übernommen (Hymnus zur 2. Vesper). Der Spruch des Propheten Elija, der in der Einsamkeit Gott gesucht und erfahren hat und leidenschaftlich Zeugnis von ihm gegeben hat, wurde zum Wahlspruch des Ordens: »*Gott lebt, und ich stehe vor seinem Angesicht*« (1 Kön. 17,1).

Die Erzählfolge beginnt mit der Verkündigung der Strafe Gottes an den israelitischen König Ahab. Seine phönizische Frau Isebel hatte die Baalskulte nach Israel mitgebracht, die Verbreitung und Anhänger gefunden hatten. Elija war von Gott beauftragt worden, als Strafe dafür eine große Dürre für das Land zu verkünden. Anschließend verbarg er sich, um dem Zorn des Königs zu entfliehen, am Bach Karith, wo er von Raben gespeist wurde (1 Kön. 1–7).

Die nächste Szene zeigt Elija bei der Witwe zu Sarepta, zu der er sich auf Geheiß Gottes begeben sollte. Er fand sie beim Holzsammeln am Stadttor, um für sich und ihren Sohn aus ihrem letzten geringen Vorrat eine Mahlzeit zuzubereiten. Elija forderte sie auf, ihm davon zu essen zu geben. Als Dank für diese Barmherzigkeit bewirkte er das Wunder, dass ihr Mehlgefäß und ihr Ölkrug nicht leer wurden. Auch den Sohn, der später krank wurde und starb, konnte Elija wieder zum Leben erwecken (1 Kön. 17,8–24).

Durch Vermittlung des Hofmeisters Obadja, der dem alten Glauben treu geblieben war und auch Propheten vor den Verfol-

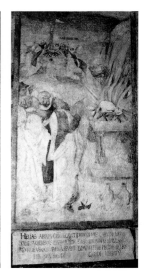

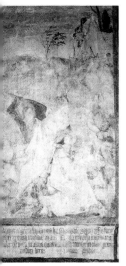

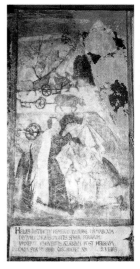

*Ehemaliges Karmeliterkloster, Elija-Zyklus im Kapitelsaal*

gungen Isebels versteckt hatte, kam es zu einem Opferwettstreit zwischen Elija und den Baalspriestern auf dem Berg Karmel vor den Augen des versammelten Volkes, damit sich durch ein Gottesurteil die wahre Religion zeige. Auf den Vorschlag des Elija errichteten sowohl er wie auch die Baalspriesterschaft einen Altar, auf den Holz und ein Opfertier gelegt wurden. Jeder sollte zu seinem Gott flehen, das Opfer in Flammen aufgehen zu lassen. Während die Bemühungen der Baalspriester vergeblich waren, entzündete sich der Opferaltar des Elija, den dieser dreimal zuvor mit Wasser übergießen hatte lassen (1 Kön. 20 – 39).

Durch dieses Wunder bekehrt, fand das Volk Israel zum alten mosaischen Glauben zurück. Elija rief es zur Mithilfe auf, die Baalspriester zu töten. Er bat nun siebenmal um Regen und forderte Ahab auf, der im Hintergrund in seinem vierspännigen Wagen zu sehen ist, vor dem Regen zu fliehen. Das Fresko ist leider zu zerstört, um auch die in der Bibel beschriebene »kleine (Regen-)Wolke aus dem Meer wie eines Mannes Hand« sowie der darin angedeuteten Jungfrau Maria – sie ist im Hintergrund neben dem Wagen Ahabs gemalt – erkennen zu können (1 Kön. 18,40 – 45).

Nachdem Isebel von den Ereignissen erfahren hatte, schwor sie Elija den Tod. Dieser floh in die Wüste und wünschte sich verzweifelt den Tod. Vor Erschöpfung eingeschlafen, wurde er von einem Engel geweckt, mit Brot und Wasser gestärkt und zum Weitergehen aufgefordert. Nach vierzig Tagen und Nächten, in der er keiner Speise mehr bedurfte (Jesus war auch vierzig Tage fastend in der Wüste), erreichte Elija den Berg Horeb. In einer Höhle erschien ihm Gott mit der hier inschriftlich verzeichneten Frage »*Quid hic agis, helia*« (Was treibst du hier, Elija?) und gab ihm weitere Aufträge, darunter nach Damaskus zu gehen und Elischa als seinen Nachfolger zum Propheten zu berufen (1 Kön. 19, 1 – 18). Dies ist in der nächsten Szene gezeigt. Elija fand ihn beim Pflügen. Als Zeichen seiner Berufung legt er ihm den Mantel über.

Die weiteren Bildfelder sind leider zerstört. In Betracht kommen die Szenen: Elija verkündet das Ende Ahabs, er lässt Feuer vom Himmel fallen, das Teilen der Jordanfluten, die Himmelfahrt des Elija. In allen Episoden ist Elija in der Karmelitertracht gezeigt.

*Ehemaliges Karmeliterkloster, Fresko im Kapitelsaal mit der Skapulierübergabe durch die Muttergottes an den hl. Simon Stock*

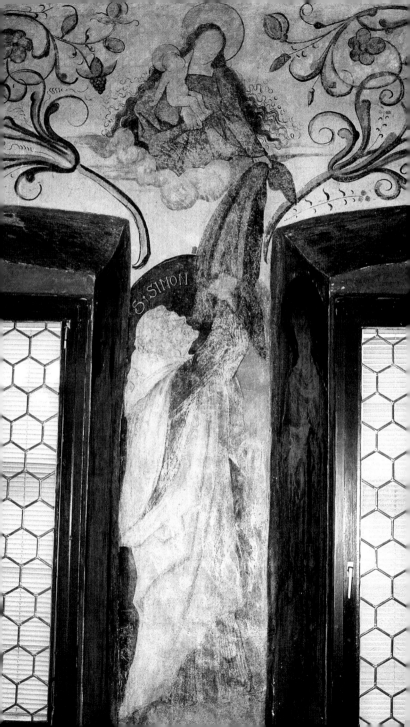

Obgleich leider die Fresken stark zerstört sind und auch die künstlerische Bedeutung von Jörg Ratgebs Fresken im Frankfurter Karmeliterkloster nicht erreichen, sind sie doch besonders wertvoll, da sie nach der Zerstörung der Fresken im Frankfurter Kloster die einzige im Original erhaltene zyklische Darstellung aus dem Mittelalter innerhalb der Karmeliterkunst in Deutschland sind. Mit den Bildunterschriften haben die Karmeliter auch Zeugnis ihrer Bildung gegeben. Es wurden nicht nur jeweils unterschiedliche Schrifttypen gewählt sondern auch verschiedene Versmaße.

Für die Gestaltung der Fensterlaibungen und Wandstücke wurden elf Heilige gewählt, die für die Ordensüberlieferung und Geschichte große Bedeutung haben. In der Mitte der Figurenreihe steht die Skapulierübergabe durch die Muttergottes an den hl. Simon Stock. Die Szene weist auf die zentrale Rolle der Marienverehrung innerhalb der Karmelitermystik hin (vgl. Seite 47 f.). Das Generalkapitel in Montpellier 1287 formulierte die Bedeutung Marias dadurch, dass »zur Nachfolge und Ehre (Mariens) unser Orden vom Berge Karmel gegründet wurde«. Clemens V. wie auch die nachfolgenden Päpste schlossen sich dieser Meinung an und förderten die Bezeichnung »Liebfauenbrüder« entsprechend dem Titel des Ordens »Brüder der Seligsten Jungfrau Maria vom Berge Karmel«. Die Marienverehrung prägte die Seelsorge der Karmeliter und sicherte ihnen in der Volksfrömmigkeit einen festen Platz. Die besondere Marienverehrung war vielleicht auch mit ein Grund, warum die Hirschhorner Stifter den Orden für ihr zu gründendes Kloster wählten. Wie bereits beschrieben wurde um 1380 auch die spirituelle Verbindung zwischen Elija und Maria hergestellt. Spezifischstes Kennzeichen der karmelitanischen Mariendevotion war die Skapulierfrömmigkeit, die sich auf die Visionen des hl. Simon Stock gründete.

Die Heiligenreihe eröffnet der Prophet Elija als Ordensgründer. Es folgt Elischa. Seine Berufung durch Elija zum Propheten wurde als Einsetzung in die Leitung des Ordens gesehen. Als nächstes findet sich der Prophet Jona. Dieser wurde zu den Schülern des Elija gezählt und als Sohn der Witwe von Sarepta betrachtet. Die drei Propheten stehen für die Ursprünge und die Kontinuität des Ordens. Die nächsten beiden Heiligen, der Papst

Dionysius (260–267) und Cyrillus von Konstantinopel (1138 bis 1234) – er trägt auf seinem Kopf die *cappa magna* des *doctor ecclesiae* –, wurden für den Karmeliterorden ohne rechte historische Begründung vereinnahmt und als Ordensheilige verehrt. Programmatisch stehen hier Papst und Patriarch von Konstantinopel für die auch in der Ordensgeschichte aufgehobene Trennung von Ost- und Westkirche. Es folgt Albertus Siculus, der als erster Ordensheiliger gilt. Als Karmeliterprovinzial von Sizilien rettete er Messina 1301 vor der Aushungerung. Seine im 14. Jahrhundert einsetzende Verehrung wurde von Papst Sixtus IV. 1476 endgültig erlaubt. Möglicherweise ist aber auch Albert von Vercelli dargestellt, der als Patriarch von Jerusalem dem Orden die erste Regel gab. Angelus von Jerusalem trat dort in den Karmeliterorden ein und erlitt als Bußprediger 1220 in Sizilien sein Martyrium. Seit 1457 wurde er im Orden verehrt. Programmatisch stehen sie hier als Märtyrer des Ordens, die folgenden Heiligen, Andreas Corsini und Petrus Thomas als Würdenträger mit hohem Rang innerhalb der kirchlichen Hierarchie. Andreas Corsini war Ordensprovinzial und Bischof von Fiesole, Petrus Thomas 1345 Generalprokurator des Ordens, ab 1363 Erzbischof von Kreta und 1364 bis zu seinem Tode 1365 lateinischer Patriarch von Konstantinopel, wo er sich für die Wiedervereinigung der griechisch-orthodoxen Kirche mit Rom einsetzte. Ludwig IX., der heilige König von Frankreich, galt als ein Begründer der Karmeliter im Abendland, da er nach einem Besuch auf dem Berg Karmel während des siebten Kreuzzuges Mönche mit nach Frankreich genommen habe und sie in Paris ansiedelte.

Die Ausgestaltung des Raumes wird ergänzt durch eine Darstellung des Hirschhorner Stadtbildes (um 1509) im Erker sowie die dekorative Bemalung mit Landschaftsbildern der östlichen Fachwerkwand (18. Jahrhundert), vielleicht aus der Zeit, als der Raum auch als Sommerrefektorium (Speisesaal) benutzt wurde.

*Gotisches Konventssiegel auf einer Urkunde von 1491*

# MARKTKIRCHE
## KATHOLISCHE PFARRKIRCHE ZUR
## UNBEFLECKTEN EMPFÄNGNIS MARIAE

### Geschichtliches

O bgleich sie äußerlich älter wirkt, ist die 1630 fertigge-
stellte Marktkirche die jüngste der drei katholischen
Kirchen Hirschhorns. Mit der Besetzung der Pfalz und
Übernahme der Pfälzer Kurwürde durch Maximilian von Bayern
wurde die Rekatholisierung der Pfalz begonnen. Diese verän-
derte Situation bekam auch der letzte Hirschhorner Ritter, Fried-
rich v. H., zu spüren, als die Karmeliter 1623 unter dem militäri-
schen Schutz des pfalz-bayerischen Statthalters Besitz vom Klos-
ter nahmen und zwei Mönche anfingen, darin zu wohnen. Er
erreichte nochmals deren Abzug, musste aber doch in Laufe der
nächsten Jahre einsehen, dass er seine Position langfristig nicht
behaupten konnte, zumal seine Cousine, zu der wegen Erb-
schaftsangelegenheiten ein gespanntes Verhältnis bestand, 1624
mit dem Orden einen Rückgabevertrag bezüglich ihrer Anteile
am Kloster geschlossen hatte. 1628 hatte er wohlweislich mit
dem Bau einer neuen Stadtkirche begonnen, die so wenig später
nach Rückgabe des Klosters 1629 und dem Verlust der Kloster-
kirche als Stadtkirche Ersatz schaffen konnte. Entsprechend dem
Rückgabevertrag durfte er Taufstein, Empore und Orgel aus der
Klosterkirche übernehmen, ebenso durften der *»Uncatholischen
von Hirschhorn Epitaphia hinauß und durch den von Hirschhorn
genommen werden«*. Letzteres unterblieb – wahrscheinlich durch
den Tod Friedrichs 1632. Man hatte die Kirche auf dem Markt er-
richtet, wobei zwei Häuser aus Kirchenbesitz abgerissen wurden,
um Platz für die neue Kirche zu schaffen. Die Stadtmauer wurde
als eine Kirchenwand benutzt, der alte Stadttorturm bekam ein

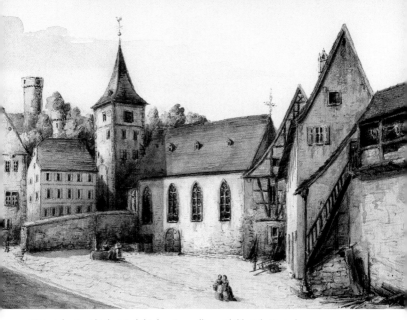

*Historische Ansicht der Marktkirche, Aquarell von Philibert de Graimberg, um 1860*

Fachwerkgeschoss (1802 abgebrochen und umgebaut) und wurde Glockenturm. Im Rahmen der Gegenreformation wurde die Kirche 1636 geschlossen und der letzte protestantische Pfarrer musste sein Amt aufgeben. In den folgenden Jahren stand die Kirche leer und wurde schließlich als Heuspeicher benutzt (nachweislich ab Ende des 17. Jahrhunderts). Der Weg zur Klosterkirche war der Bürgerschaft auf Dauer doch zu mühsam. Sie erbat gegen den erbitterten Widerstand der Karmeliter den Mainzer Kurfürst um Überlassung der Marktkirche und um Genehmigung, sie als Stadtkirche wieder einrichten zu dürfen. Die Karmeliter erreichten zwar nochmals einen Baustopp, mussten sich aber letztlich dem Urteil der eingesetzten Schiedskommission fügen. Am 2. Juli 1732 wurden die Altäre der Kirche durch den Wormser Weihbischof Johann Andreas Wallreuther geweiht und diese dient seitdem als Hirschhorner Pfarrkirche. Es erfolgten auch hier Messstiftungen, ebenso wurden im 18. Jahrhundert auch einige Hirschhorner Bürger in der Kirche begraben, wobei die Grabmäler nicht besonders bezeichnet wurden, so dass deren Lage unbekannt ist.

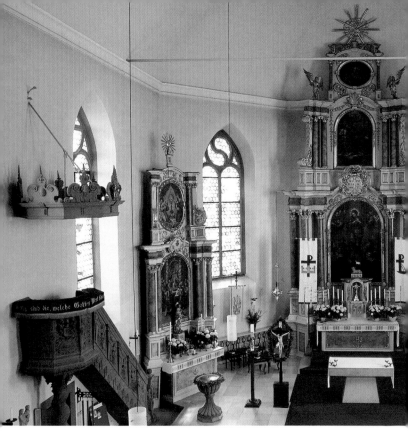

*Marktkirche, Innenansicht*

# Beschreibung

Die Kirche ist ein einfacher Saalbau mit dreiseitigem Chorschluss. Die Fenster schließen spitzbogig mit gotisierendem Maßwerk. Die ursprüngliche Flachdecke wurde bei der Wiedereinrichtung durch eine flache Holztonnendecke ersetzt. Bereits die Karmeliter ließen 1641 die Empore mit der Treppe wieder aus der Kirche nehmen und sie in die Klosterkirche zurückbauen. Die barocke doppelgeschossige Holzempore mit zusätzlichem Zugang oben von der Straße wurde bei der Renovation der Kirche 1960/62 durch die funktionelle aber die Raumgestalt des Kircheninneren beeinträchtigende

moderne Empore ersetzt. Aus der Erbauungszeit geblieben ist die schöne Steinkanzel. An der Treppenbrüstung finden sich die vier Evangelisten. Die Kanzel trägt neben dem Hirschhorner das Wappen des Wormser und Mainzer Bischofs Franz Ludwig von der Pfalz, das später eingefügt wurde. Die Doppelinschrift verewigt das Schenkungsjahr der Kirche an die Gemeinde (31. August 1730) und 1731 als Aptierungsjahr, dem Beginn ihrer Wiedereinrichtung. Der Taufstein aus Sandstein ist 1545 datiert und wurde wohl geschaffen, als die Klosterkirche während der Einführung der Reformation die Rolle der protestantischen Stadtkirche erhielt. Das zweite Datum – 1631 – bezieht sich wahrscheinlich auf die Überführung des Taufsteins aus der Klosterkirche in die Marktkirche durch Friedrich von Hirschhorn. 1637 wurde er durch die Karmeliter in die Annakapelle zurückgeführt und musste auf Verfügung von Weihbischof Wallreuther 1732 wieder in die Pfarrkirche transferiert werden, da dort alle Tauf- und Parochialfunktionen zukünftig vorzunehmen waren.

Von den drei Retabelaltären ist der Hochaltar dreistöckig. Die von Säulen eingeschlossenen Gemälde zeigen die Maria Immaculata, Gottvater und Christus auf Wolken thronend, darüber die Taube als Symbol des Hl. Geistes, als Abschluss plastisch das Auge Gottes in Strahlenglorie. Bei der Weihe erhielt der Hochaltar Reliquien der Märtyrer aus den Katakomben des hl. Calixtus und aus der Schar der hl. Ursula. Die Seitenaltäre sind heute zweistöckig und nehmen den Aufbau des Hochaltars auf. Die Evangelienseite zeigt das Abendmahl sowie die Anbetung einer Hostie in einer Monstranz durch zwei Engel, die Epistelseite

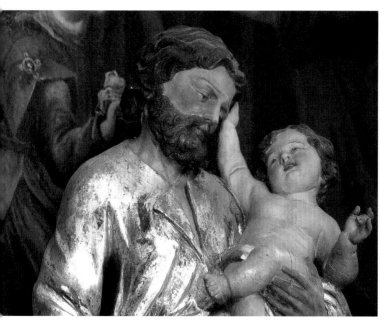

*Marktkirche, Hl. Josef, um 1720*

Jesus am Kreuz und ebenfalls die Anbetung eines Kreuzreliquars durch Engel. Bei dem Gemälde der Kreuzigung ist der verzerrte Totenkopf (eine sogenannte »Anamorphose«) am Kreuzfuß zu beachten, ein Hinweis auf den Schädel Adams, der der Legende nach auf Golgatha begraben war und durch das Erdbeben beim Kreuzestod Christi sichtbar wurde. Es ist zugleich auch ein Vanitasbild, das an die Vergänglichkeit alles Irdischen mahnen soll. Die Altäre wurden gefertigt durch Johannes Zindel, Neckarelz, die Schnitzarbeit,wahrscheinlich auch die Gemälde durch Joseph Kilian Hohlbusch, Neckarsulm, die Fassung erfolgte 1740 durch den Maler Adam Hügel, Mainz.

Bei Einrichtung der Kirche gelangten wohl aus der Klosterkirche die Figuren des hl. Nepomuk und des hl. Sebastian (beide um 1720) in die Marktkirche. Letzterer wurde als Pestheiliger mit einem besonderen Hochamt verehrt und die Figur bei der Fron-

leichnamsprozession von den Junggesellen mitgetragen. Die vorzüglich gearbeitete Muttergottes mit dem Kind, das mit dem Kreuzstab die Höllenschlange in den Abgrund zurückstößt, hing einst inmitten der Kirche vor dem Chor. Die auf den Seitenaltären aufgestellten Figuren des hl. Josef (um 1720) sowie der Maria (1764) wurden aus der Klosterkirche nach Auflösung des Klosters übernommen. Man trug sie bei den Prozessionen am Josefsfest mit. Ein besonderes Schmückstück ist auch der Vierzehn-Nothelfer-Schrein (Mainz, Mitte 18. Jahrhundert), der von Exkarmelit Victorin Claudi 1803 der Pfarrkirche gestiftet wurde. Die Nothelferfiguren stehen auf Postamenten um das Jesuskind in Wolken- und Strahlenglorie. Im Vergleich mit der übrigen Mainzer Barock- und Rokokoplastik fällt die Verwandtschaft mit Werken von Burkard Zamels auf. Außen an der Süd-

wand der Kirche findet sich noch eine Kreuzigungsgruppe, wobei die Assistenzfiguren gemalt sind. Der ausdrucksstarke Corpus wurde von Jakob Hohlbusch, Neckarsulm, 1722 geschaffen.

In den Orgelprospekt von 1733 (Friedrich Müller, Heidelberg) wurde 1995 durch die traditionsreiche Orgelbaufirma Rieger-Klos, Krnov/Jägerndorf (Tschechien), eine neue Orgel integriert, die in Disposition, Technik, Form und Gestalt einer süddeutschen Barock-

*Marktkirche, Vierzehn-Nothelfer-Schrein, Mainz, Mitte 18. Jahrhundert*

orgel entspricht (Entwurf Boris Micek). Die Orgel hat 35 klingende Register, 4 Nebenregister, 2436 Pfeifen, die über zwei Manuale, Pedal und mechanische Traktur angespielt werden. Eine komplette Unterbringung in das Gehäuse war nicht möglich. Im historischen Gehäuse ist das Hauptwerk (II. Manual) untergebracht. Das Hinterpositiv sowie das I. Manual ist in ein architektonisch neu gestaltetes Separatgehäuse gestellt. An den Seiten des Hinterpositives stehen die 16′ Pfeifen des Pedalwerkes, das, wie im Barock üblich, als freistehendes Werk erstellt ist.

**Disposition:** II. Manual als Hauptwerk – C-g3: Prinzipal 8′, Flauta dulcis 8′, Unda maris ab c 8′, Quintadena 8′, Salicional 8′, Oktave 4′, Waldflöte 4′, Fugara 4′, Quinte 4′, Superoktave 2′, Decima 1 3/5′, Rauschquinte 2-fach 1 1/3′, Mixtur 6-fach 2′, Cymbel 4-fach 1/2′, Trompete 8′, Bassethorn 8′; I. Manual als Hinterpositiv – C-g3: Copula major 8′, Viola 8′, Prinzipal 4′, Copula minor 4′, Spitzflöte 2 2/3′, Oktave 2′, Quinte 1 1/3′, Superoktave 1′, Mixtur 3-fach 2/3′, Regal 8′; Nebenregister: Tremulant I, Tremulant II, Cymbelstern, Sperrventil Pedal; Pedal als Hinterwerk – C-f1: Subbass apertus 16′, Subbass clausus 16′, Oktavbass 8′, Portunalbass 8′, Quintbass 5 1/3′, Oktavbass 4′, Cornet 5-fach 2 2/3′, Bumpart 16′, Posaune 8′

Die überlieferten Heiligen- und Almosenrechnungen geben ein gutes Bild der hier gepflegten barocken Frömmigkeit. Neben einer Weihnachtskrippe mit einem »aus Wachs gemachten Christkindlein« ließ man 1734 vom »Maler aus Neckarsulm« (wohl J. Hohlbusch) ein »heiliges Grab« machen, das vom hiesigen Schreiner in der Karwoche aufgestellt wurde. In Bildern waren hier Stationen der Passion dargestellt. In das Grab wurden z.T. mit Farben gefüllte Glaskugeln gegeben, die, durch eine Lichtquelle beleuchtet, so dem Szenarium unterschiedliches Licht gaben. Anfang des 19. Jahrhunderts hörte dieser Brauch in Hirschhorn auf. Zu dem hohen Fest brannten auch Kerzen auf dem eigens angefertigten »Osterstock und Triangel« und die seit 1790 erwähnte Osterkerze. Die Prozessionen wurden mit Musikanten und Schützen, vor allem die Fronleichnamsprozession gefeiert. Den Himmel trugen dabei vier Ratsmitglieder. Vor allem das Schießen an jeder Station der Prozession, wie es noch Anfang des 20. Jahrhunderts üblich war, scheint in Hirschhorn recht beliebt gewesen zu sein. Während die Stadtrechnung 1694 dafür 6 Pfund verbrauchtes Pulver angibt, waren es 1724

25 Pfund. Ein Jahr später musste in die Stadtrechnung ein Posten eingestellt werden »*zum Ausbessern des sogenannten lutherischen Kirchendaches, welches durch das Schießen an Corporis Xti verdorben worden ist*«. Bei so guten Geschäften ist es nicht verwunderlich, dass das Ewige Licht in der Kirche im 18. Jahrhundert von der Händlersfrau Fantino aus Heidelberg gestiftet wurde, die jahrelang das Schießpulver nach Hirschhorn verkauft hatte. 1839 wurden dann für 20 Gulden drei große Böller aus Eisen für die Fronleichnamsprozession gekauft. Ein großes Ereignis war auch die Ankunft der Heidelberger Prozession nach Walldürn, die hier von Heidelberg mit dem Schiff kommend Zwischenstation machte und mit Glockengeläute, Musik und Schüssen begrüßt wurde, um nach einer Messe in der Marktkirche weiterzufahren. Noch wichtiger war die 1686 erstmals nachweisbare eigene Prozession nach Walldürn, der sich auch die Katholiken der Nachbarorte anschlossen. Geführt wurde sie vom Prior, später meist dem Kaplan und dem Schulmeister. Wie der Abrechnung zu entnehmen ist, gab es neben den Sängern mehrere Fahnenträger, Fahnenträger zu Eberbach, Strümpfelbrunn, Buchen und Hainstadt, die sich der Prozession anschlossen. Ein Standartenträger trug das eigene »Heilig-Bluts-Bild« und ein Teilnehmer war mit einem besonderen Anzug als »Pilgram« ausstaffiert. Waldhornbläser begleiteten die Prozession und spielten bei den Ortseingängen. In den Rechnungen des 18. Jahrhunderts finden sich auch die Anfänge einer Kirchenmusik. Geigen und Blechblasinstrumente wurden angeschafft, die im Gottesdienst der hohen Feste die Orgel begleiteten und oft genug nach der Wallfahrt repariert werden mussten. 1738 kaufte der Heiligenpfleger »*von einem Komponisten von Köln im Beisein sämtlicher Musikanten 14 Concerte für 1 Gulden 25 Kreutzer*«. Ende des Jahrhunderts hörte die Kirchenmusik auf, wohl durch Nachwuchsmangel. Man hatte sich aber an die Begleitung durch Bläser gewöhnt, so dass 1800 die Orgel durch einen Posaunenbass ergänzt wurde. Durch die 1903 neugegründete Katholische Kirchenmusik konnte an diese alte kirchenmusikalische Tradition wieder angeknüpft werden.

# EVANGELISCHE KIRCHE

## Geschichtliches

Wie bereits erwähnt, begünstigten die Hirschhorner Ritter ab 1526 die Reformation, die sie in den Folgejahren einführten. Anfang der 1540er Jahre finden sich evangelische Pfarrer, die Pfarrei wurde von den Rittern zur Superintendantur erhoben für die von ihnen in ihrem Herrschaftsbereich geschaffenen protestantischen Pfarreien.

Nach dem Tode Friedrichs von Hirschhorn als letztem seines Geschlechtes fiel die Herrschaft Hirschhorn an Kurmainz zurück, das umgehend mit der Gegenreformation begann. In einem Erlass befahl der Mainzer Erzbischof 1637 den Übertritt zum katholischen Glauben, andernfalls »*das ius emigrandi bei Zeiten an Hand zu nehmen*« und Hirschhorn zu verlassen. Entsprechend der gesetzten Frist fand sich die gesamte protestantische Bürgerschaft zur Beichte und Kommunion im katholischen Gottesdienst ein, außer zwei Bürgern, die, »in ihrer Halsstarrigkeit verharrt«, wegziehen mussten. Nach außen war damit Hirschhorn katholisch geworden, einige Familien blieben jedoch ihrer Konfession treu und begannen, den evangelischen Gottesdienst im benachbarten Neckarsteinach zu besuchen. Dies wurde ermöglicht, da Kurmainz Hirschhorn verpfändet hatte und die Pfandherren durchaus die protestantische Sache begünstigten, denn eine Emigration weiterer Bürger hätte die ohnehin in ihren Augen zu geringen Einnahmen ihrer Pfandschaft geschmälert. Die von den Karmelitern erwirkten kurfürstlichen Dekrete gegen den fremden Kirchenbesuch, das Verbot der Einsegnung nicht katholischer Eheleute mussten gemildert oder zurückgenommen werden. Erst nach Übernahme der Pfandschaft durch den streng katholischen Pfandherr Johann Wilhelm von der Reck, bei dem die Karmeliter Gehör fanden, wurde durch das Verbot Mischehen zu trauen (1682) – die Brautleute mussten vor der Trauung die katholische Konfession angenommen haben – und quasi die Erneuerung der früher erlassenen Dekrete die verblie-

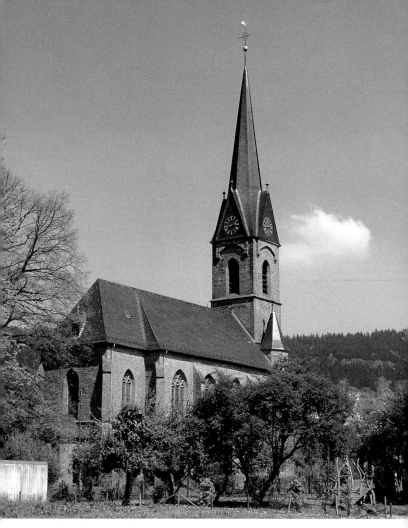

*Evangelische Kirche, Ansicht von Nordwesten*

benen Protestanten zur Resignation gezwungen. Ausschlagge-
bend war vor allem das Heiratsedikt: eine Reihe Bürgerskinder,
die ihre Konfession nicht aufgeben wollten, suchten ihr Glück
auswärts. 1719 hat der letzte lutherische Bürger Hirschhorns
beim Besuch des Wormser Weihbischofs »seinem Glauben ab-
geschworen«, wie das Visitationsprotokoll vermerkt.

Nachdem Hirschhorn 1802 hessisch geworden war, entstand allmählich durch Zuzug eine neue protestantische Gemeinde, die Neckarsteinach zugeteilt wurde. Den Großteil der Evangelischen in Hirschhorn bildeten die hessischen Beamten, was für die Gemeinde noch Anfang des 20. Jahrhunderts prägend war. Nachdem sich aus Geldmangel die Hoffnungen zerschlugen, ein Simultaneum in der Klosterkirche herzustellen, wurde 1854 im Rittersaal des Schlosses, der 1629 ebenfalls kurzfristig der alten lutherischen Gemeinde als Gottesdienstraum gedient hatte, ein Betsaal eingerichtet. Hirschhorn erhielt einen eigenen Pfarrverwalter und eine evangelische Konfessionsschule (1857–1934), blieb aber Neckarsteinacher Filiale. Erst nach Zuteilung der ev. Gemeinde Langenthal (1860) wuchs die Gemeinde, so dass sie 1890 selbstständige Pfarrei wurde. Im gleichen Jahr erlaubten es auch die angesparten Mittel und die Unterstützung des Gustav-Adolf-Vereins, einen Kirchenbau unter Kirchenbaumeister H. Schwartze, Mainz, in Angriff zu nehmen. Grundsteinlegung war am 12. August 1891. Am 7. November 1892 konnte die Kirche unter Anteilnahme des Hessischen Großherzogs Ernst Ludwig eingeweiht werden. Der exponierten Stellung der jungen Hirschhorner Diasporagemeinde trug besonders Anfang des 20. Jahrhunderts die Kirchenleitung bei der Auswahl der hier wirkenden Pfarrer Rechnung. So finden sich unter den Hirschhorner Pfarrern Wilhelm Diehl, späterer Prälat der Hessischen Evangelischen Landeskirche, der hier 1899–1907 seine erste Pfarrstelle innehatte, oder Erwin Preuschen (ev. Pfarrer 1908 bis 1918), dessen wissenschaftliche Arbeit und Edition zu altchristlichen Texten noch heute Bedeutung hat.

## Beschreibung

Die schlank wirkende, in neugotischem Stil erbaute Kirche stellt sich als schlichter Saalbau mit eingezogenem chorartigen Altarraum dar. Die polygonale Sakristei schließt sich daran an. Über dem Eingang erhebt sich der quadratische Turm mit zwei kleinen seitlichen Treppentürmen. Das

Innere wurde 1953 farblich neu gestaltet (H. Velte). Eine flache Holzbalkendecke auf Konsolen schließt den Raum nach oben ab, im Chor ein Rippengewölbe. Eine Sandsteinsäule trägt die Holzkanzel, die Orgelempore wurde auf bemalten Metallsäulen errichtet. Größter Schmuck der Kirche sind ihre Fenster. Das Chorhauptfenster zeigt die Auferstehung Christi, die Seitenfenster Reformatoren – Luther und Melanchthon – und Förderer der Reformation – den Schwedenkönig Gustav Adolf und Landgraf Philipp von Hessen (1892, Fa. Beiler, Heidelberg). Unter der Empore ist eine Gedenkstätte für die Weltkriegsopfer der Gemeinde eingerichtet worden. Hierzu wurde auch ein Glasfenster gestaltet (W. Fentsch, 1953). Bereits in den alten Betsaal auf dem Schloss wurde das Ölbild der Taufe Christi (17. Jahrhundert) gestiftet, das somit den evangelischen Gottesdienst seit seiner Wiedereinrichtung begleitet.

1899 erhielt die Kirche eine Orgel. Erbaut wurde sie von der Firma Sauer in Frankfurt/Oder. Wilhelm Sauer zählt zu den drei damaligen Großmeistern des deutschen Orgelbaus. 1991/92 wurde die 1950 umgebaute Orgel liebevoll restauriert und wieder auf ihren historischen spätromantischen Klangcharakter zurückgeführt (Firma K. Schuke, Berlin).

**Disposition:** C-f‴ Principal 8′, Gemshorn 8′, Aeoline 8′, Liebl. Gedeckt 8′, Oktave 4′, Flaute dolce 4′ Prog. harm. 2 – 3-fach, Pedal C-d′ Subbass 16′, Oktavbass 8′

Die Nähe zum Neckar hat die Kirche im 20. Jahrhundert mehrfach größeren Hochwassern ausgesetzt und nachfolgende Reparaturen gefordert. So senkte sich nach dem Hochwasser von 1919 die Kanzel und war mehrere Wochen nicht benutzbar oder die Senkung des Turmes erforderten in den 70er und 80er Jahren Gegenmaßnahmen. Da die Kirche stärker dem Neckarhochwasser exponiert ist als die katholische Marktkirche, entstand in Hirschhorn der Spruch: »Der Neckar ist evangelisch, denn er läuft zuerst in die evangelische Kirche«.

# SCHLUSSBEMERKUNG

**H**irschhorn mit seinen Kirchen nimmt innerhalb der Kunstlandschaft des südlichen Odenwaldes-Neckartals durch die Anzahl und Qualität seiner Kunstwerke vor allem im sakralen Bereich eine besondere Stelle ein. Dies ist in erster Linie zwei Umständen zu verdanken: dem Reichtum der Herren von Hirschhorn, einem der bedeutendsten Adelsgeschlechter des unteren Neckarraumes, das sich über Generationen als Stifter betätigte, und der Tatsache, dass Hirschhorn ab 1636 rekatholisiert wurde und im 17. und 18. Jahrhundert ein Hauptort des Katholizismus im Neckartal war. Wenngleich auch hier durch die Kriege des 17. Jahrhunderts sowie vor allem durch die Säkularisation und ihre Folgen große Verluste an Kunstwerken entstanden sind, bietet das noch reichlich Vorhandene einen guten Überblick über das Kunstschaffen vor allem Pfälzer Werkstätten im Umkreis der Residenzstadt Heidelberg vom Mittelalter bis ins 18. Jahrhundert – was bisher von der sich an modernen Landesgrenzen orientierenden Forschung zur Pfälzer Kunstgeschichte wenig oder überhaupt nicht beachtet wurde und somit Hirschhorns Stellenwert innerhalb des Kunstkreises der alten Kurpfalz verkannt hat.

Mit der vorliegenden Darstellung wurde auch versucht, die historische Entwicklung, die Zusammenhänge sowie auch den religiös-spirituellen Hintergrund der Hirschhorner Kirchen und ihrer Kunstschätze zu erfassen. Hierbei wurde vieles entnommen aus bisher wenig erschlossenen und unbekannten Quellen aus dem Hess. Staatsarchiv Darmstadt, dem Bayerischen Staaatsarchiv Würzburg sowie den Pfarr- und Stadtarchiven vor Ort.

*Marktkirche, Maria vom Siege (de Victoria), um 1730*

# LITERATURAUSWAHL

Brentano, Heinrich. Die Karmelitenklosterkirche in Hirschhorn und ihr Verfall. Hirschhorn 1906

Einsingbach, Wolfgang. Die Kunstdenkmäler des Landes Hessen, Kreis Bergstraße. München, Berlin 1969

Hirschhorn/Neckar 773–1973. Hrsg. v. Magistrat der Stadt Hirschhorn mit versch. Beiträgen. Hirschhorn 1973

Lohmann, Eberhard. Die Herrschaft Hirschhorn, Quellen und Forschungen zur hess. Geschichte 66, Darmstadt 1986

Scholz, Sebastian. Die Inschriften des Kreises Bergstraße, Die Dt. Inschriften 38. Bd. Wiesbaden 1994

Spiegelberg, Ulrich. Chronik der evangelischen Kirchengemeinde Hirschhorn. Hirschhorn 2004

Stein-Kecks, Heidrun. Der Kapitelsaal in der mittelalterlichen Klosterbaukunst. Ital. Forschungen des Kunsthistorischen Institutes in Florenz, Max-Planck-Institut, Vierte Folge, Bd. 4. München, Berlin 2004

Abbildung vordere Umschlagseite außen:
Blick auf Hirschhorn und drei seiner Kirchen

Abbildung vordere Umschlagseite innen:
Ersheimer Kapelle, Gotisches Gewölbe des Chors, 1517

Abbildung hintere Umschlagseite außen:
Ansicht der Ersheimer Kapelle von Osten

Herausgeber:
Katholische Pfarrgemeinde, Klostergasse 26, 69434 Hirschhorn
Tel. 06272/2234 · E-Mail: Kath.Kirche-Neckartal@t-online.de

Abbildungsnachweis:
Sämtliche Aufnahmen Ulrich Spiegelberg, Hirschhorn,
mit Ausnahme von S. 6/7 und 20: Hessisches Landesmuseum, Darmstadt,
und Seite 65: Bayerisches Staatsarchiv, Würzburg.

Reihengestaltung: Margret Russer, München
Lektorat, Herstellung, Satz und Layout: Edgar Endl
Lithos: Lanarepro, Lana (Südtirol)
Druck und Bindung: F&W Mediencenter, Kienberg

Bibliografische Information der Deutschen Nationalbibliothek
Die Deutsche Nationalbibliothek verzeichnet diese Publikation in
der Deutschen Nationalbibliografie; detaillierte bibliografische
Daten sind im Internet über http://dnb.dnb.de abrufbar

Zweite, durchgesehene Auflage
ISBN 978-3-422-02036-8
© 2016 Deutscher Kunstverlag GmbH Berlin München